小樹文化
Little Trees

維吉爾·希利爾 Virgil Mores Hillyer ——著

李爽、朱玲——譯

給中小學生的藝術史

**全彩
插圖版**

建築篇

美國最會說故事的校長爺爺，
帶你遊遍世界，認識歷史上最偉大的建築

*A Child's
history of art*

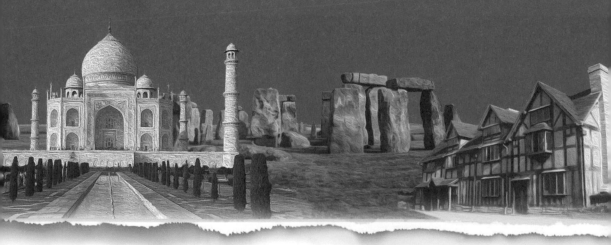

給中小學生的藝術史【建築篇】

美國最會説故事的校長爺爺，帶你遊遍世界，認識歷史上最偉大的建築
【全美中小學生指定讀物】（全彩插圖版）

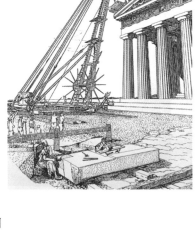

作　　者：維吉爾‧希利爾（Virgil Mores Hillyer）
譯　　者：李爽、朱玲
總 編 輯：張瑩瑩
主　　編：鄭淑慧
責任編輯：謝怡文
封面設計：周家瑤
內頁編排：洪素貞

出　　版：小樹文化有限公司
發　　行：遠足文化事業股份有限公司
　　　　　地址：231 新北市新店區民權路 108-2 號 9 樓
　　　　　電話：(02) 2218-1417 傳真：(02) 8667-1065
　　　　　客服專線：0800-221029
　　　　　電子信箱：service@bookrep.com.tw
　　　　　郵撥帳號：19504465 遠足文化事業股份有限公司
　　　　　團體訂購另有優惠，請洽業務部：(02) 2218-1417 分機 1124、1135

讀書共和國出版集團

社　　長：郭重興
發行人兼出版總監：曾大福
印務經理：黃禮賢
印　　務：李孟儒

法律顧問：華洋法律事務所 蘇文生律師
出版日期：2015 年 10 月 1 日初版首刷
　　　　　2018 年 10 月 3 日二版首刷

國家圖書館出版品預行編目資料

給中小學生的藝術史【建築篇】/ 維吉爾‧希利爾
(Virgil Mores Hillyer) 著；李爽，朱玲譯 – 二版 . -- 臺
北市：小樹文化出版：遠足文化發行，2018.10　面；
　公分

譯自：A child's history of art. Architecture
ISBN 978-986-5837-96-9（平裝）
1. 藝術史 2. 建築 3. 通俗作品

909.4　　　　　　　　　　　　　　107014525

給中小學生的藝術史【建築篇】

線上讀者回函專用 QR CODE，您的
寶貴意見，將是我們進步的最大動力。

教育界人士熱情推薦

童書作家與插畫家協會台灣分會會長（SCBWI-Taiwan） 嚴淑女 ──

　　這是一本擁有豐富教學經驗，又是一個精彩的說書人──維吉爾・希利爾，用簡單、易懂的說故事方式，說給中小學生聽的藝術書。

　　翻開書頁，你可以輕鬆的在【繪畫篇】中認識繪畫名家、名畫；在【雕塑篇】中親近雕塑大師，並了解創作背後的故事；在【建築篇】中穿梭時空，從古老的房子，遨遊到現代的摩天大樓。

　　你會發現，原來閱讀藝術史，竟然能如此的趣味盎然。

台灣國際蒙特梭利小學副校長 李裕光────

　　這本書讀起來好像微型的蔣勳藝術史導覽，很輕鬆愉快。

CONTENT

Part2

中世紀建築
西元476年～西元1453年

Part3
文藝復興建築
西元14世紀～西元17世紀

Part4
十七、十八世紀建築
西元1600年～西元1799年

Part 5

現代建築
西元19世紀～現今

PART1

古代建築
西元前32世紀～西元前476年

超過五千年歷史的房子

你住的房子現在幾歲了呢？你知道嗎？世界上有一棟房子，已經有五千年歷史了，但是這棟房子不是給活著的人居住的，而是給死去人居住的，那就是——金字塔。讓我們跟著校長爺爺，看看世界上最古老房子的故事吧！

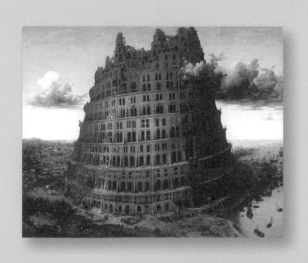

古埃及建築（1）
世界上最古老的房子

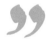

年代：西元前32世紀～西元前343年
主要建築類型：金字塔
建築風格：古埃及人相信，人死後會在審判日當天復活。為了保存
自己的屍體不被破壞、不被打擾，古埃及法老王在生前
最熱衷的，就是為自己死後建造堅固的陵墓，也就是我
們所熟悉的「金字塔」。

群人在討論房子。其中一人問我：「你的房子有多久歷史了？」

我回答說：「五年了。」

這個人說：「我的房子有一百年了，在麻州。」

另一個人大聲說：「才一百年呀！我在維吉尼亞州的房子有兩百年歷史了。」

還有一個說：「這也不算久，我的房子有四百或五百年了。」

每個人都希望想出一座歷史更久的房子，贏過其他人。

我叫道：「四百多年！怎麼可能？那時候哥倫布還沒發現美洲大陸呢，而且那時候美國還沒有白人建造的房子！」

這個人回答道：「這座房子不在美國，在英國。我是英國人。」

「哦！那就不一樣了。如果包括國外的房子，我去過有一千年歷史的房子，是座教堂，在法國。」

「才一千年？」這個英國人很不屑的說，「我去過一座房子有兩

千年歷史，是希臘神殿，叫做帕德嫩神廟。」

我不肯認輸，說道：「我還知道一座房子比這更古老。我曾經去過一座蓋給死人的房子，有五千年歷史了，在埃及，大家叫它金字塔。」

這個英國人說：「好吧。你贏了，沒人可以想出比這更古老的房子了。」

他說的沒錯，**世界上最古老的房子就是埃及的金字塔，是蓋給死人的房子**。不過，為什麼最古老的會是這些蓋給死人的房子呢？五千年前人們為自己建的那些房子都到哪兒去了？

那些房子很早很早以前就沒了，那時候的人一般只能活五十多歲，所以他們就用木頭或土磚蓋房子，剛好可以住到自己去世的時候。他們去世後，那些木頭房子就腐朽了，土磚房也化成了灰。不過古埃及人認為自己死後還可以活很長時間，所以國王會為自己建一個陵墓，死後可以住在裡面，直到最終審判日的到來。

早在耶穌誕生幾百年前，古埃及人就相信人能死而復生，也就是說自己死後，屍體在某天又會復活。所以他們就用石頭建金字塔，在屍體上塗抹防腐香料製成木乃伊，使肉體可以永久保存下去。現在埃及的金字塔還在原地，不過曾經放在裡面的木乃伊早已經不在了，有些被偷走了，還有些被移到博物館了。儘管當初陵墓的建造者花了很大心思，希望能把屍體好好保存起來、不受任何打擾，一直等到最終審判日那天到來，但如今這些木乃伊卻被放在博物館裡，人人都可以去看。今天，我們不在乎死後要怎樣埋葬，或埋葬在哪兒，即使是現在的國王和女王，也都是埋在地下、上面立個墓碑，或只是建造簡單的陵墓。

在尼羅河沿岸，有一百多座古埃及國王建的金字塔，其中最大的是胡夫金字塔，建於耶穌誕生前三千多年。也就是說，這座金字塔已經

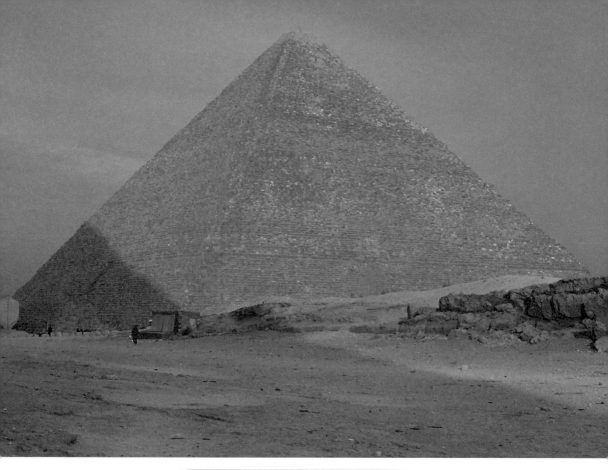

有五千多年歷史了。胡夫金字塔大約高一百五十二公尺。確切的說，本來是一百四十六公尺高，但後來因為頂部塌陷，現在只有一百三十七．四公尺高。儘管如此，胡夫金字塔仍然是世界上最高的石頭建築，簡直就像一座大石山。

　　胡夫金字塔是用堅固的石塊砌成的，底下是一塊天然的基石。不過在建這座金字塔時，附近並沒有岩石，所以要從八十公里甚至一百六十公里外的採石場購買，然後搬過來。有些大石塊比一輛滿載的貨車還重，需要花上好幾年才能搬到建造金字塔的地方。

那時候，**古埃及沒有任何卡車或其他機械可以搬運大石塊，所以每一塊石頭都得靠人力搬運，通常有幾百個人在前面拉，幾百個人在後面推，等搬到建築工地後，還得把每塊石頭抬放到所需的位置。**古埃及人很可能在金字塔的一面建了一條自下而上的軌道，石塊可以透過軌道滑到需要的位置。據說，法老王胡夫動用了十萬人來修建胡夫金字塔，最終花了二十年才建成。

　　剛建好時，金字塔的外觀是打磨過的光滑石塊，周圍鑲著不同顏色的花崗石，不過早在很久以前，表面的石塊都被偷走或搬去建其他房子了。所以，我們現在看到的金字塔，各個邊的表面都是一排排不規則的粗糙石階，每階有幾十公分高，沿著這些石階可以直接爬到金字塔頂端。

　　胡夫大金字塔看起來就像一塊從中間往下切出來的奶酪。金字塔裡有三個小房間，從上而下排列，另外有一些傾斜的通道連接這些房間，剩下的都是堅硬的石塊。

　　最上面的房間是用來放胡夫的木乃伊。為了防止房間上端的石塊太重壓垮房間，他讓人用石塊砌了五層天花板，一層疊一層，每層之間留一個縫隙，最上面再加了一層斜的天花板。從這個房間出發，有兩條小通道分別往斜上方通到金字塔外面，那是兩個通風口。第二層房間用來存放王后的木乃伊。最底下那個房間建在金字塔的石基裡，裡面什麼都沒有。這個空空的房間曾經是金字塔的一個謎，不過這個謎已經解開了。只有一條通道可以進入金字塔，這條通道中間有一條祕密通道通往存放國王和王后木乃伊的房間，但如果我們沿著通道一直走下去，就不會看到這條祕密通道，而是會直接走到底下的空房間。胡夫擔心，他和王后去世後，他的仇人可能會把他們的屍體偷走，不讓他們有復活的機會，所以讓人在他的木乃伊放進去之後，用石頭封死所有的通道、把入

口掩藏起來，這樣就沒人能進入這座金字塔了。

胡夫又想到，即使有人發現了入口，開始往裡挖，這條筆直的通道也會誤導他一直往下挖，而不會看到那條祕密通道，當這個人一直挖到底下的空房間時，發現裡面什麼都沒有，肯定就會大呼自己上當受騙了。

儘管胡夫花了這麼多心思，考慮非常周全以保護自己的木乃伊不被人發現，最終人們還是找到並打通了這些通道，他和王后的木乃伊也被搬走了，而且沒人知道是誰搬走了、搬到哪兒去了。這對胡夫來說，是多大的玩笑啊！

儘管埃及有一百多座金字塔，但並不是所有的金字塔都呈現金字塔的形狀，也就是說，金字塔並不都是規則的三角錐形。有些金字塔的底部坡度很小，到上面好像建築師突然改變主意了，坡度變得非常大，一下就到頂了。

把自己的陵墓建成這樣的法老，肯定是突然生病了，擔心自己快死了，所以就急急忙忙把金字塔建起來。還有些金字塔，每邊都有巨大的石階，彎彎曲曲的通向頂端。把金字塔建成這樣的法老，可能是希望自己的金字塔比較特別、與眾不同。還有些金字塔是用磚而不是用石塊砌成的，建造這些金字塔的法老們很可能是太窮了。

這三種金字塔並排屹立在沙漠中，非常雄偉，已經在那裡屹立了許多個世紀，還將繼續屹立一個又一個世紀，讓所有親眼目睹的人都被它們的莊嚴和雄偉所震撼。

當然，大並不一定就美，有些很大的東西很醜。不過金字塔是為了紀念人類希望創造出永垂不朽事物所付出的努力，金字塔的建造者非常偉大，創造出了這些人類歷史上最為永恆的建築。金字塔同樣代表了古埃及人復活的觀念。想一想，自從這些雄偉的金字塔建成以來，無數

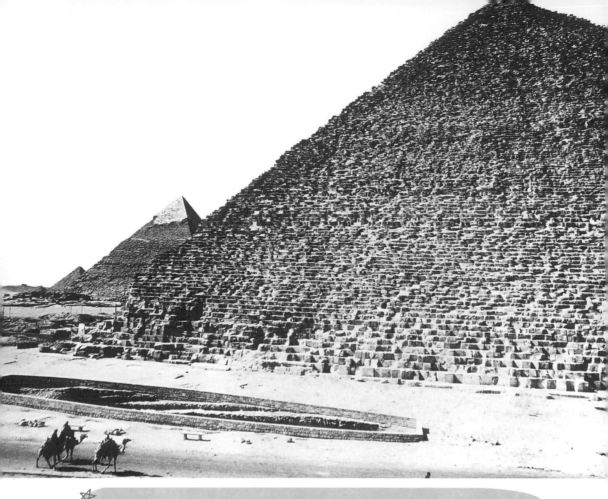

吉薩金字塔群。最前面的是胡夫金字塔,中間為海夫拉金字塔,最後方為孟考里金字塔。胡夫金字塔前面的深溝裡本來有條大船,升天後的國王可以乘船到達天國。

的人在世間來來去去,生生死死,而這些金字塔卻始終屹立在那裡,我們會不禁感嘆:時間永恆而人生短暫啊!這正是藝術的魅力所在。

所有的金字塔都是陵墓,但不一定所有的陵墓都是金字塔。有些陵墓就完全不是金字塔形狀,而只是平頂的石房子。而且,還有些陵墓就只是在尼羅河西岸石崖上鑿出的洞窟。之所以鑿在尼羅河西岸,是因為這樣的洞口可以朝著東方——太陽升起的方向。古埃及人的墓穴口

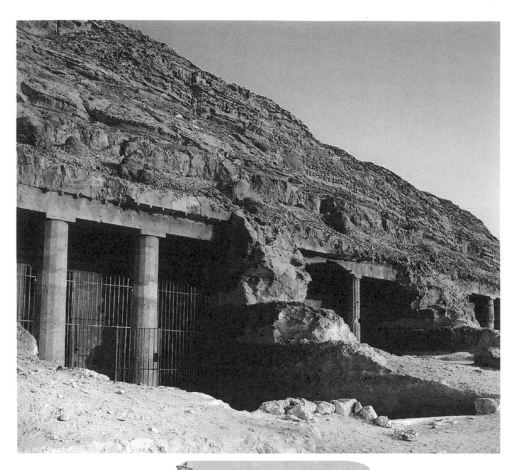

埃及貝尼哈桑的石鑿墓穴。

　　都是朝著東方，因為他們認為，只有將墓穴口朝著太陽升起的方向，在最終審判日到來時，太陽神才可以把墓穴裡的屍體喚醒，就像清晨的陽光從東邊的窗戶照進來，把人們從睡夢中喚醒一樣。

　　有趣的是，這種墓穴的前面有兩根一模一樣的石柱。而金字塔形狀的陵墓都沒有石柱。

　　總而言之，這些金字塔和墓穴便是世界上最古老的建築。

！校長爺爺小叮嚀

1 世界上最古老的房子是埃及的金字塔，為了讓古埃及法老王在過世之後，保存身體的地方。

2 世界上最大的金字塔就建在尼羅河沿岸，也就是「胡夫金字塔」。

3 所有的金字塔都是陵墓，但不一定所有的陵墓都是金字塔。有些陵墓就完全不是金字塔形狀，而只是平頂的石房子。

古埃及建築（2）
神祇的居所

年代：西元前32世紀～西元前343年
主要建築類型：神廟
建築風格：除了幫法老王建造華麗的陵墓，古埃及人也熱衷於建造
給神明的廟宇，也就是「神廟」，用來供奉神明。

你們肯定都曾蓋過小房子：可能是用紙板搭成的小房子，很快就垮掉了；可能是用書堆出來的小房子；也可能是用磚頭砌成的小房子；還可能是在你們家後院蓋的小木屋。

既然是房子，就必定有牆壁和屋頂。如果我們把兩塊磚頭或紙板斜靠在一起，這兩塊磚頭或紙板就既是牆壁也是屋頂了，就像帳篷。這是最簡單的建築方法。金字塔的每一個面也是既當作牆壁也當作屋頂，樣子和帳篷有點像，只不過金字塔裡面還砌了一些小房間。

我說過，世界上最古老的建築就是古埃及人建的陵墓。那麼世界上第二古老的建築就是古代的人們為神明建的房子——神廟。下頁圖片中的廢墟就是一座神廟的遺跡。這座神廟很可能一開始就沒有屋頂，不過我們還是可以看到一些石頭做的橫樑留在原地。這個廢墟被稱為「巨石陣」，位於英國。

我讓你們看這張圖，是因為這些巨石的排列方式充分說明，它一

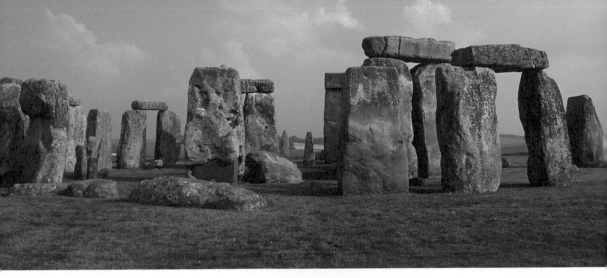

☆ 英國的巨石陣。

開始絕對不是按照金字塔形狀造的，而是在每兩塊直立的石頭上放一塊橫著的石頭。這是另一種建築方法。

這些巨石看上去就像一個小孩把兩塊磚立在地上，接著在磚上面橫放一塊磚頭堆出來的東西。不過不同於磚塊的是，這些巨石都非常大，是一個人的好幾倍大。據估計，巨石陣就是把一塊地方圈出來，作為聖地，人們可以在裡面敬拜自己的神。因為那時候耶穌還沒誕生，基督教也還沒創立，這些人崇拜的都是太陽神，我們把他們叫做「德魯依教教徒」。

埃及的卡納克神廟是世界上最古老也是最重要的神廟，這個神廟有一部分是拉姆西斯大帝建造的，就是在《聖經》故事中，下令殺死所有猶太小孩的那位埃及法老王。卡納克神廟也是世界上最漂亮的廢墟。你可能覺得，既然是廢墟，就肯定不會很漂亮，破損的房子或四肢殘缺的人通常不怎麼好看。那麼為什麼我們會說卡納克神廟很漂亮呢？

卡納克神廟現在只剩下一些大柱子了，有些是曾經支撐屋頂的圓柱，這些圓柱差不多有二十一公尺高（大約是普通人身高的十二倍）、三·

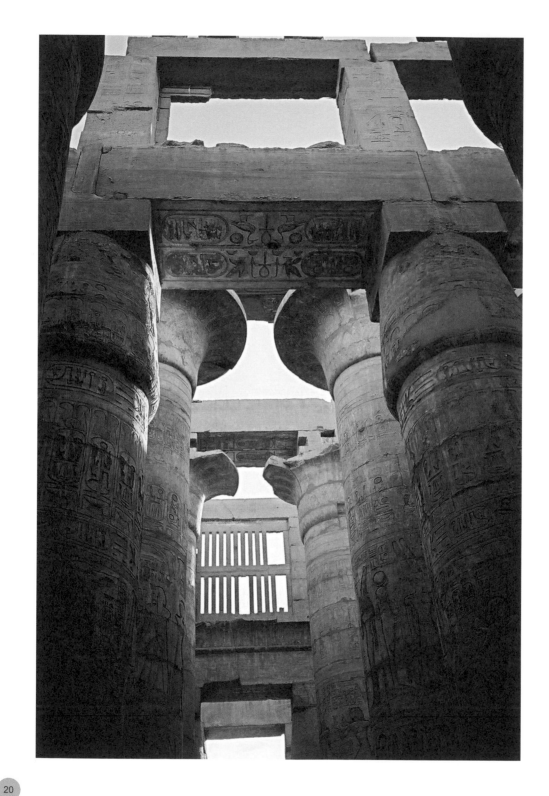

六公尺寬（大約是普通人橫躺時長度的兩倍）。有些柱子單個砌成了蓮花狀，還有的是幾根柱子一起形成蓮花狀。

埃及還有其他一些神廟，儘管規模很小，建構的方式都差不多。首先是一條大道通往神廟，大道兩旁有許多獅身人面像，然後是兩個方尖碑。方尖碑就是一塊直立的大石塊，頂部尖尖的，據說每個方尖碑代表著一束陽光。

繞過方尖碑，便是神廟的入口。入口兩旁分別有一座門塔，兩座塔的外側都向內傾斜。據說，古時候的占星家——也就是根據星象變化來預測未來的人——常常爬到這些門塔的塔

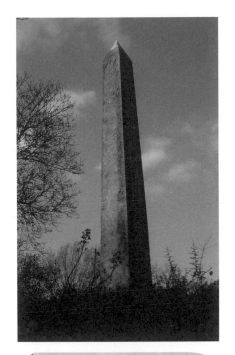

被移到美國中央公園的「克麗奧佩托拉針塔」（拍攝者為 Ekem from 維基百科）。

頂去「讀星象」。門塔正面的岩石上刻有許多人物雕像。入口後面是個露天庭院，再往後走是一個柱子大廳，柱子大廳的後面便是供奉神像的神殿。

通常，如果人們去國外旅遊，都會帶回許多紀念品。但事實上，不僅人會這樣做，國家也是如此。許多國家把埃及的方尖碑搬到了自己國家，有些是埃及送的，有些是自己花錢買的，還有些就是偷來的。美

左頁／卡納克神廟的多柱廳。

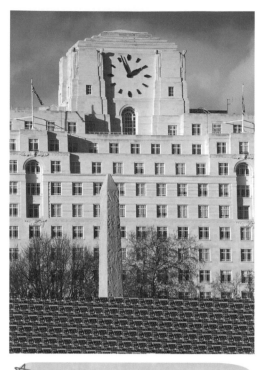

英國倫敦的「克麗奧佩托拉針塔」。

國紐約中央公園裡就有一座，英國倫敦的泰晤士河岸也有一座，這兩座方尖碑被暱稱為「克麗奧佩托拉針塔」，克麗奧佩托拉正是埃及豔后的名字（關於克麗奧佩托拉的故事，請參考《給中小學生的世界歷史【中世紀卷】P19）。不過這兩座方尖碑在埃及豔后出生前很久就建成了，而且看起來也不像針，反而更像巨型鉛筆。巴黎一個漂亮的廣場中心也有類似的方尖碑，另外，羅馬也有許多座。

！校長爺爺小叮嚀

❶ 世界上最古老的建築就是古埃及人建的陵墓。那麼世界上第二古老的建築就是古代的人們為神明建的房子──神廟。

❷ 埃及的卡納克神廟是世界上最古老也是最重要的神廟，這個神廟有一部分是法老王拉姆西斯大帝建造的。

❸ 美國紐約中央公園裡，以及英國倫敦的泰晤士河岸各有一座古埃及方尖碑，這兩座方尖碑被暱稱為「克麗奧佩托拉針塔」。

兩河流域建築
「土餅」宮殿和神廟

年代：西元前4000年～西元前2世紀
主要建築類型：土磚宮殿與神廟
建築風格：與古埃及建築比起來，兩河流域似乎沒有留下什麼重要
的建築物。這是因為，兩河流域缺乏石頭，因此只好利
用當地的泥土來建造，但卻也不容易保存，最終消失在
歷史的洪流之中。

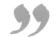

在《聖經》中，迦勒底人指的是我們所說的兩河流域國家的智者或先知。與亞述和巴比倫一樣，迦勒底也是兩河流域的國家之一。亞述要比巴比倫和迦勒底更靠北方，但這三個國家非常相似，而且有時候也同時由同一位國王統治。

兩河流域的河流之間有運河網絡，為兩岸的國家提供灌溉用水，所以這個地區的土地非常肥沃。在當時，這裡所種植的莊稼品質是世界上最好的，而且這個平原地區也興建了許多大型城邦。

如今，兩河流域平原早已乾枯，只剩下一片黃沙。這是因為運河年久失修，沒有水，莊稼也就無法生長。原來的那些城邦現在都成了一座座土墩或低矮的山丘。這片古老土地上的漂亮建築，現在都化為烏有了，因為那些全都是用土磚砌成的。

想像一下，國王的宮殿居然是用土磚建的——像泥土餅一樣放在

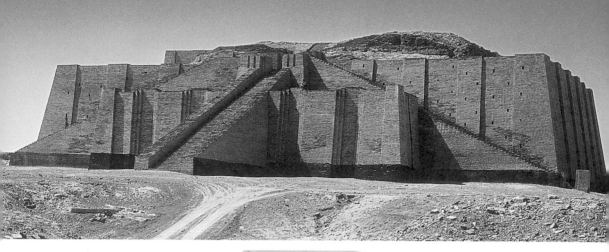

古巴比倫神廟。

太陽底下曬的土磚！不過，還記得吧，我在《給中小學生的藝術史【繪畫篇】》P22 曾說過，兩河流域的人們會在土磚牆上加蓋一層上過釉的瓷磚或大理石板，這些瓷磚就跟我們今天在浴室牆上貼的瓷磚一樣，也是五顏六色的，大理石板上則刻有淺浮雕。即使是土磚蓋的宮殿，也很漂亮。

不過，由於只能用土磚，兩河流域的工匠便有點力不從心。他們不能把房子砌得太高，超過一層樓，房子就會坍塌，因為底下的土磚牆支撐不了那麼龐大的重量。考慮到只有一層樓的房子看起來不像是宮殿，他們就先用泥土堆個高高的平台，然後等泥土乾了，最後在上面建宮殿，這樣一來宮殿看起來就會更加高大。

因為平台的四面都非常陡峭，差不多是與地面垂直，人們就在每一面建了一個斜坡道，方便爬到平台的頂端。

土磚牆都非常容易倒塌，為了解決這個問題，工匠就把宮殿的牆壁砌得非常非常厚，有的甚至厚達六公尺。由於兩河流域的太陽非常炎熱，厚厚的牆磚還可以遮擋熱氣。為了抵禦熱氣，宮殿也不設窗戶，裡面只能靠燈光照明。

我們通常認為，宮殿裡的房間會非常大、非常寬敞。不過兩河流域這些土磚宮殿裡的房間卻非常狹小。事實上，他們不得不把房間砌這麼小，因為他們沒有足夠的石頭和足夠長的木樑來建造大房間。不過，為了彌補房間小的不足，他們增加了房間的數量，每座宮殿裡都有許多小房間。

僧侶的寺廟也是用土磚砌成的，不過他們認為底下只蓋一層土平台做地基不夠，所以就砌了好幾層平台，一層疊一層，呈階梯狀，也就是說，上面一層平台要比下面那層窄。今天在紐約和其他一些城市，建築師也開始用這種古老的建築方式來建造高樓大廈，按照這種建築方式，每棟建築的樓層都是自下而上逐級變窄。

《聖經》中有一個關於洪水的故事，講的是經歷了一場洪災後，巴比倫人建了一座高塔，叫做「巴別塔」，為的是下次淹大水時，人們可以爬到塔頂，就不會被淹死了。事實上，巴別塔也不是上下一樣大，也是階梯狀的金字塔形狀。巴別塔看起來就像是幾層大小不一、封閉的方塊，按大到小的順序疊出來的。每兩層之間有個斜坡道連接，頂部的那個平台最窄，上面建了一個供奉神像的神殿。

巴別塔的階梯共有七層，這是因為「七」是他們的幸運數字。每層階梯代表的是天體的一部分。最上面那層代表太陽，塗成了金色；接下來那層代表月亮，塗成了銀色；再往下的幾層分別代表五個行星，被塗成不同的顏色。

迦勒底人是世界上最早觀察星象和星體運動的人，他們幫許多星體命的名字沿用至今。我們把觀察星象的人叫做占星家。迦勒底的占星家常常把那些梯狀的寺塔頂端的神廟當作觀星台，就是說，他們常常站在這些神廟中觀察天體的運動。正因為如此，我們把迦勒底人稱為「兩河流域的智者」。

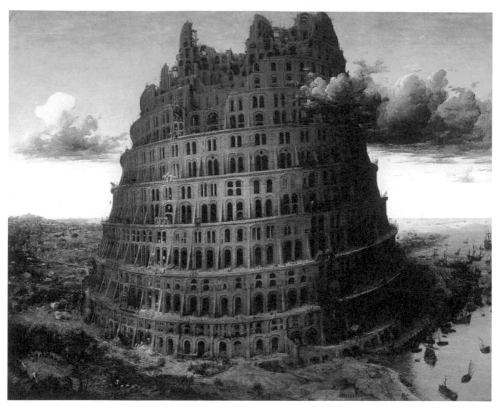

巴別塔。

　　有一句俗語說：「需要是發明之母。」意思就是，如果你需要某個東西，你就會發明另一個東西來代替。正是「需要」使得亞述人發明了世界上最偉大的建築方式——拱門原則，這種方式直到今天仍然被使用。

　　亞述人沒有足夠大的石塊可以當作大房間的天花板，所以他們就發明了一種方法，用小石塊或磚塊來蓋房子的天花板或門框。

　　事實上，若想把小石塊或磚塊用水泥粘在一起、形成一個整體，並放在兩面牆之間而不掉下來，是不可能做到的。不過，如果你將石塊按一定方式排放，就不會掉下來。這種方式就是，把石塊按照一個弧形

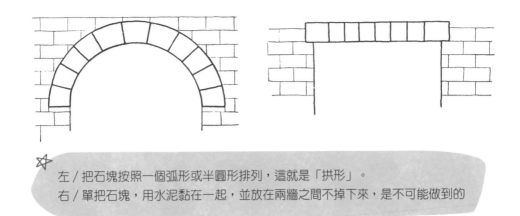

左／把石塊按照一個弧形或半圓形排列，這就是「拱形」。
右／單把石塊，用水泥黏在一起，並放在兩牆之間不掉下來，是不可能做到的

或半圓形排列，這就是「拱形」。透過這種簡單的排放方法，所有的石塊就可以一動不動的待在原地了。

之所以如此，並不是因為石塊之間粘得有多緊，事實上，不管石塊之間塗不塗水泥都不會掉。這是因為每塊石頭都有往下掉的趨勢，就會擠壓兩旁的石塊，由於每塊石塊都受力，所有石塊就會緊緊壓在一起，沒有石塊會被擠出來掉下去。如果拱形兩邊的牆壁是固定的，那麼拱形頂部受力越大，就會越穩固。

我們來做個實驗，你把十幾本書並排直立靠在一起，然後雙手用力擠壓書的兩側。你會發現，如果你用的力量夠大，這些書就會緊緊靠在一起，不會滑落出來；相反，一旦你稍稍鬆手，書本就會全倒下去。所以，為了讓用石塊搭的拱形不滑落，拱形兩旁的牆壁就必須建得非常厚實。

不僅門框可以砌成拱形，屋頂同樣可以砌成拱形，拱形的屋頂叫做筒形穹頂，因為整個屋頂看起來就像半截水桶。**如果房屋本身的牆壁是環形的，那麼上面的拱頂看起來就會像是個翻過來的大碗，我們把這種屋頂叫做圓頂，建造時同樣遵循拱形原則。**

砌拱門、拱頂或圓頂時，在所有石塊沒有都放好之前，需要有個

東西做支撐、把石塊放在上面，否則拱就會撐不起來。人們通常會做一個半圓形的臨時木支架——木鷹架——放在兩堵牆之間，然後把石塊沿著架子排放，先從兩端放起，再逐漸往頂部砌。最後放在最頂端的那塊石頭叫做「拱心石」，只有等拱心石放好後，木鷹架才能抽掉，這時候拱門就可以支撐住不倒下了。不過，亞述的木材很少，幾乎沒有木料可以用來做木鷹架，所以他們很少砌拱門或拱頂，直到一千多年後，拱形才開始廣為流行。

古埃及的金字塔能保存至今，是因為都是用石頭蓋的，也因為圓錐體是最牢固的形狀，絕不會重心不穩而坍塌。兩河流域國家建的寺廟卻沒有一座保存下來，所有的建築都化成了泥土，留下的只有一堆堆雜草叢生的土丘。

如果說有一天，今天的大城市也會像亞述或巴比倫城邦一樣，變成一堆堆雜草叢生的土丘，街上熙熙攘攘的人群全都消失得無影無蹤，你是不是覺得難以置信，根本不可能？那時候，生活在亞述的人們可能也和我們一樣，想都沒想過亞述會變成今天這個樣子。

！校長爺爺小叮嚀

❶ 土磚牆都非常容易倒塌，為了解決這個問題，兩河流域的工匠就把宮殿的牆壁砌得非常非常厚，有的甚至厚達六公尺。

❷ 巴別塔的階梯共有七層，這是因為「七」是他們的幸運數字，且每層階梯代表的是天體的一部分。

❸ 古代兩河流域國家建的寺廟沒有一座保存下來，所有的建築都化成了泥土，留下的只有一堆堆雜草叢生的土丘。

古希臘建築（1）
最完美的建築

年代：西元前8世紀～西元前146年
主要建築類型：神廟
建築風格：古希臘建築最具代表的建築風格，就是「柱式」。就像
帽子與服裝會因為時代不同而有所改變，古希臘的柱式
也因為時代的演進而有所不同，讓我們來看看這美麗的
古希臘柱式吧！

如果你在做數學題或寫作文時寫錯了，你可以立即改正或者撕掉重新寫；如果你的一幅畫沒畫好或一座雕塑做得很難看，你可以藏起來不讓別人看見，甚至毀掉。但是如果一棟建築很難看，大家都能看得到，除非建築倒塌或被拆掉，否則這些難看的建築就會永遠留在那裡，藏也藏不了。曾經有一位建築師，在自己設計的房屋剛建好時自殺了。他留下一張字條，說出了自殺的原因：他設計的建築有五個不完善的地方，而且這些地方無法修改或掩蓋，一定會永遠被人嘲笑，他實在忍受不了這種恥辱。

其實大部分的建築都會有幾處不完善的地方，或幾處不怎麼漂亮的地方，只不過很少人能夠覺察得到。

不過，有一棟已經有兩千多年歷史的建築，卻沒有任何不完善的地方，稱得上是世界上最完美的建築。**這座建築是由男人所建造的，不過卻是為了紀念一位女人——希臘的智慧女神雅典娜·帕德嫩，所以**

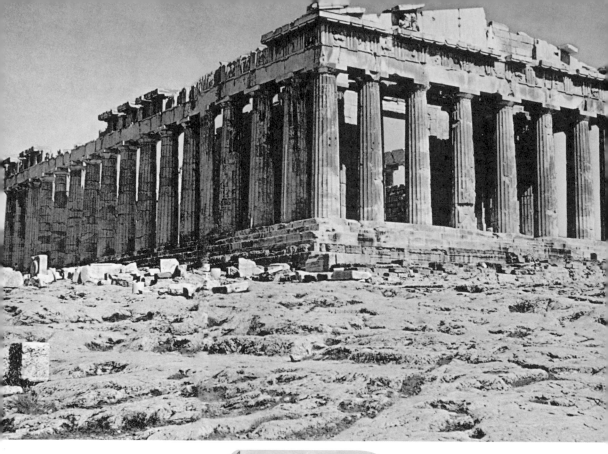

雅典的帕德嫩神廟。

這座建築就以這個女神的名字命名，叫帕德嫩神廟。帕德嫩神廟位於希臘雅典城的一座小山上，儘管這座建築大部分已經毀掉，但是從遺跡那巍然屹立的柱廊中，世界各地的遊客還是可以欣賞到這座世界上最完美建築的風姿。

　　古埃及寺廟的屋頂通常是平的，因為埃及不怎麼下雨，不需要把屋頂蓋成斜的來排雨水；而希臘經常下雨，所以希臘的神廟屋頂大多是傾斜的，帕德嫩神廟也不例外。

　　古埃及人在寺廟裡建柱廊；古希臘人則相反，把柱廊建在神廟外面。古希臘的神廟不是用來容納人的，只用來供奉女神的雕像。不像我

們會進入教堂裡敬拜上帝，古希臘人從不進到神殿裡拜神，他們通常是在神廟外面敬拜。古希臘神廟的柱子和古埃及人的風格也不一樣，它們更加簡潔，但也更漂亮。

希臘神廟有三種柱式，帕德嫩神廟用的是一種男性柱，以古老的希臘部落命名，叫做「多立克柱式」。多立克柱和多立克式的建築都非常結實、簡單平實，因此又被稱為「男性柱」。希臘有許多多立克式建築，不過帕德嫩神廟是最漂亮的一座。

多立克式建築也是建在階梯狀的平台上，不過這個平台不是由表面鑲有石膏板的土磚砌成的，而是由堅硬的石頭，主要是大理石砌成的。古希臘建築也沒任何花哨的地方，該砌成什麼樣就砌成什麼樣。

女士的帽子和服裝的風格會經常變化，但多立克式建築風格卻沿用至今。下面我簡單介紹一下什麼是多立克式建築，下次你們看到這種風格的建築時就能認出來了。

多立克柱式沒有柱基，直接建在台階上。柱身自下往上慢慢變細，像樹幹一樣，整個柱身也不是完全筆直的。事實上，多立克柱式柱身中間微微隆起，成凸肚狀。因為有凸起的曲線，柱子才會看起來上下一樣大，否則看起來就會中間細兩頭粗。

一些現代的建築師看到多立克柱式隆起的曲線，想當然的以為，柱身曲線的弧度加大一點肯定會更好。這就像有些人，明明醫生說只要吃一顆藥就夠了，他們卻偏偏吃兩顆，想當然的以為，既然吃一顆可以治病，吃兩顆豈不好得更快。古希臘的多立克柱式凸起的曲線恰到好處，如果弧度再加大，柱子看起來就會又肥又醜，像挺著個大肚子似的。

多立克柱式柱身刻有許多條縱向的長凹槽，使柱子看起來更加纖細，而且也不那麼單調。今天的柱子一般都沒有凹槽。想像一下，要在

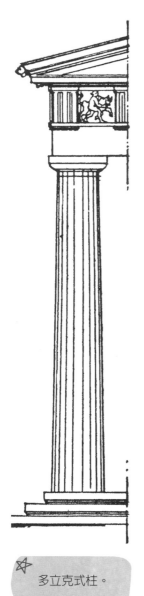

多立克式柱。

大理石上刻出這麼多條槽線，而且不能有絲毫的差錯，不然就會在柱子上留下刻痕，擦都擦不掉，該是多麼困難的事呀。

柱子的頂部叫做柱頭，由一個形狀像托盤的石塊砌成，上面是一個小小的方塊。

你們家附近可能就有多立克式建築，可能是銀行、圖書館或法院，也可能是其他的建築。不管是什麼，如果你發現有的話，就去觀察一下，看看那棟建築是不是完全符合多立克式建築的條件。比如：

柱子是由石頭做的，還是由木頭做的？

柱身有沒有凹槽？

柱頭和其他部位是不是真正的多立克式風格？

自帕德嫩神廟建立以來，人們就一直試著對多立克柱式做進一步的改善，但幾乎都失敗了，因為對原始形式做出任何改動，都會損害美觀。

我最早的記憶就包括掛在我們教室牆壁上的帕德嫩神廟的畫。我每天都盯著這幅畫看，一連看了幾個月。終於有一天，我鼓起勇氣問老師這幅畫畫的到底是什麼。

她回答說：「是世界上最漂亮的建築。」

「什麼？這座又舊又破的房子？」我很詫異的說，「我看不出來有什麼漂亮的。」

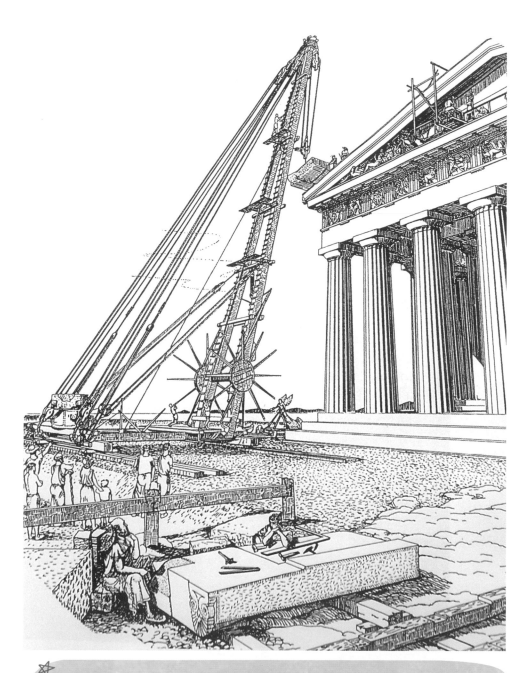

考古學家馬諾里斯‧寇里斯根據羅馬建築學家維特魯烏斯的描述，繪製帕德嫩神廟施工圖，展現出當時的希臘人如何將石塊吊起。

老師說：「你當然看不出來。」

老師這句話深深刺痛了我。我想跟她理論，說出為什麼這幅畫不漂亮。不過她根本就不和我爭論。

她說：「等你長大了就知道了。」

我討厭她把我當作分不清美醜的小孩，所以我決定找出帕德嫩神廟不漂亮的理由。不過我發現，我讀到的相關資料越多，離我的目標就越遠。

二十八年後的一天，當我第一次站在這座龐大的多立克式神廟前，抬頭仰望它屹立在藍天下的樣子時，我旁邊的一名遊客說道：「我看不出這堆破磚爛牆有什麼漂亮。」

聽到這句話，我差點脫口而出：「你當然看不出來。」

連小孩都能看出一個人是否漂亮，但經驗豐富的老人卻也有可能看不出一棟建築是否漂亮，正因為如此，世上才會有那麼多難看的建築。所有人都能看出一個人是不是太高、太胖、耳朵太大、鼻子太小或是身體比例不協調，但要看出一棟建築的比例是否協調，卻需要「好眼力」。

如果有人臉上長瘡、斜眼睛、雙下巴或 X 型腿，人人都能看得出這個人不漂亮。不過，如果一棟建築有這些毛病，即使經驗豐富的老人也可能看不出來。但是古希臘人就有一雙「好眼睛」，不僅可以看出人長相上的毛病，而且可以看出建築的問題。

有些人看不出來掛在牆上的畫是不是端正，當然他們也可以用尺去量一下，然後得出正還是不正的結論。不過「眼力好」的人不僅可以看得見尺量得出的東西，而且可以看出尺量不出的細微差別，哪怕畫只是偏了髮絲那麼點距離，他們也能看得出來。

鉛錘和水平尺是現代的建築師最常用的兩個工具。鉛錘用來測量

一堵牆、一根柱子或其他應當垂直的東西是不是與地面垂直。水平尺上有一根玻璃管，裡面裝有一個小氣泡，用來測量地板、窗台等應當水平的東西是不是與地面平行。任何偏差都逃脫不了鉛錘和水平尺的測量。

不過，古希臘人卻認為我們不該過分相信鉛錘或水平尺，因為真正垂直的柱子看起來兩頭大中間小，完全水平的地面也會看起來中間有凹陷，這是因為我們眼睛在看東西時會有視覺誤差。既然眼睛的視覺誤差改變不了，古希臘的建築師便決定對帕德嫩神廟進行「視覺矯正」，也就是說，使原本是直線的部分略呈曲線或內傾，這樣一來，**儘管整座神廟事實上沒有一條真正的直線，但看起來所有的線卻都是筆直的。這正是帕德嫩神廟了不起的地方之一。**

帕德嫩神廟的柱子不是由簡單的石磚，而是由圓餅狀的石塊砌成的。而且所有石塊都切割得非常精密，拼接得非常好，兩塊石塊之間沒有任何縫隙。有人甚至說，這些石塊就像骨頭摔碎後又重新長在一起！

! 校長爺爺小叮嚀

1 古埃及寺廟的屋頂通常是平的，因為埃及不怎麼下雨，不需要把屋頂建成斜的來排雨水；而希臘經常下雨，所以希臘的神廟屋頂大多是傾斜的。

2 古希臘人從不進到神殿裡拜神，他們通常是在神廟外面敬拜。

3 眼睛所見的東西會有誤差，為了讓帕德嫩神廟看起來完美無缺，古希臘建築師利用「視覺矯正」，讓神廟的線條看起來都是筆直的。

5

古希臘建築（2）
女式建築

年代：西元前8世紀～西元前146年
主要建築類型：神廟
建築風格：古希臘建築大多是為神明所建造的神廟，其樑柱非常具
有特色，最知名的風格有「多立克柱式」、「愛奧尼亞
柱式」。

棟建築和一名婦女，聽起來八竿子都打不著。不過古希臘人卻經
常能將八竿子打不著的東西聯想在一起。比如，在他們的想像
中，虛榮的小伙子變成了水仙花；愛上美麗太陽神的大膽姑娘變成了太
陽花；仙女變成了月桂樹。因此，他們認為婦女變成了柱子，或某種柱
子很像婦女也就不足為奇了。

耶穌誕生前一百年，有位名叫維特魯威（Marcus Vitruvius Pollio）的
古羅馬建築師，他認為女式柱柱頭的一對波浪形裝飾像婦女頭上梳的兩
絡頭髮，柱身的凹槽像她長袍上的皺褶，而柱基則是她光著的腳。**這種
柱式源於希臘在小亞細亞的殖民地──愛奧尼亞，所以人們將其稱為
「愛奧尼亞柱式」。**

不過最完美的愛奧尼亞柱式建築卻在雅典衛城，離帕德嫩神廟不
遠，名稱為伊瑞克提翁神殿。傳說伊瑞克提翁是很久以前雅典的國王，
這座神廟為紀念他而建。帕德嫩神廟是為女人而建的男式建築，而伊瑞

克提翁神殿卻是為男人而建的女式建築，真是有趣。伊瑞克提翁神殿三面都是愛奧尼亞式柱子，第四面是六座真正的婦女雕像，當做柱子支撐著房頂。這組柱子叫做女像柱廊。在伊瑞克提翁神殿裡，不僅有女式柱，還有真正的婦女雕像，也就是女像柱，據說，這些女像柱代表的是來自卡律埃的戰俘，被判永遠站在原地，用頭頂著房頂。其中一座女像柱被搬到了英國，取而代之的是陶土做的複製品。

世界上最大、最著名的愛奧尼亞式神廟不在希臘本國，而是在愛奧尼亞的以弗所城。這座神廟是為月光女神黛安娜而建，非常雄美壯觀，是世界七大奇蹟之一。

《聖經》中有個故事，講的是聖保羅因為宣揚反黛安娜的思想，差點引發動亂。黛安娜並不信仰基督教，所以聖保羅指責她，不過以弗所的民眾們根本不聽聖保羅的佈道，他們大聲叫嚷著，希望把聖保羅的指責聲壓下去。他們整整叫喊了兩個小時：「黛安娜女神萬歲！黛安娜女神萬歲！」如今，黛安娜女神神廟已經不復存在，不過，以弗所人希望壓下聖保羅的指責聲卻一直保存至今。

還有一座愛奧尼亞式建築也是世界七大奇蹟之一，位於古希臘城市——哈利卡納索斯。這座建築不是神廟，而是摩索拉斯國王去世後，

愛奧尼亞柱式。

摩索拉斯王后為他建的一座陵墓。儘管這座陵墓早已不復存在，我們今天仍然會把非常大的陵墓稱為「摩索拉斯王陵墓」。

　　當然，你不必老遠跑到希臘去看愛奧尼亞柱式。很可能你身邊就有許多愛奧尼亞式建築，不過你得去檢查一下，看看這些建築是純粹的愛奧尼亞式建築，還是混雜的。混雜的東西指的是幾種東西的混合體，例如：一條狗既有獵狐犬血統，又有牛頭梗血統，那這條狗就是混種狗。

　　與多立克式建築風格相比，今天的建築師更常運用愛奧尼亞式建築風格，因此，如果你數一數身邊可能有的多立克柱式和愛奧尼亞柱式建築，一定會發現愛奧尼亞柱式要比多立克柱式多出好幾倍。

！校長爺爺小叮嚀

❶ 「愛奧尼亞柱式」名稱源於希臘在小亞細亞的殖民地——愛奧尼亞。

❷ 摩索拉斯王陵墓、黛安娜女神神廟,都是世界七大奇蹟中的一項。

❸ 今天的建築師更常運用愛奧尼亞式建築風格,因此,你一定會發現身邊的愛奧尼亞柱式要比多立克柱式多出好幾倍。

古希臘與古羅馬建築
建築新風潮

年代：西元前8世紀～西元前146年
主要建築類型：神廟
建築風格：上一章我們談到，古希臘神廟的柱子有兩種風格——多
　　　　　立克柱式、愛奧尼亞柱式，而後期，古希臘又創造出另
　　　　　一種新的柱式——科林斯柱式。

們討厭總是穿同樣款式的服飾，所以總想嘗試新的東西。今天的女士如果想知道流行的服飾款式，就會去巴黎；同樣，過去的建築師如果想知道流行的建築風格，就會去希臘。一些建築師採用新的柱式，只是想要嘗試不同的東西，不過他們創造的所有新柱式都比不上我介紹過的那兩種柱式漂亮。

　　古希臘人創造的新柱式中有一種叫做「科林斯柱式」，不過他們自己也不喜歡這種柱式，應用很少。維特魯威，也就是為愛奧尼亞柱式編過一個故事的那位建築師，也為科林斯柱式編過一個童話故事。

　　維特魯威說，在科林斯有個小女孩的墳墓，按照當地的風俗，墳墓上放著裝滿玩具的小石籃，用一塊石板蓋著。湊巧的是，花籃底下長了一顆薊花樹，薊花樹葉長出後便纏繞在石籃上。一個建築師看到這個纏滿了樹葉的石籃後，便想，如果把柱頭裝飾成這樣應該很漂亮。他就用大理石仿照那個石籃做了一個柱頭，裝在愛奧尼亞柱式之上。這樣，

科林斯柱式便產生了。所以，科林斯柱式其實
也是愛奧尼亞柱式的一種，只不過柱頭不一樣。

　　希臘生長的薊科植物叫做莨苕，科林斯柱
式的柱頭四面便是相互纏繞的莨苕葉形裝飾。
柱頂下面的四個角各有一些蜷曲的花紋，看起
來就像工匠用刨子鑿出的刨花，但和愛奧尼亞
柱式的波形花紋不一樣，**愛奧尼亞柱式的波形
花紋更像蜷曲的音符。而且，愛奧尼亞柱式的
花紋是前後水平放置的，而科林斯柱式的花紋
成對角線。**

　　許多人都認為科林斯柱式的柱頭比多立克
柱式和愛奧尼亞柱式都漂亮，不過也有人認為
科林斯柱式太花哨，而且將石柱建在「樹葉」
上，看起來也很不自然。總之，儘管古希臘人
發明了科林斯柱式，他們卻不太使用。

　　古希臘所有偉大的建築都是在耶穌誕生前
三百年左右時完成的，自那以後，古希臘便再
沒出現過偉大的建築師了。

　　你們在地理課上應該學過，希臘是位於地
中海旁邊近似島嶼的國家，叫做半島國家。希
臘旁邊便是另一個半島國家，叫義大利。義大
利的首都是羅馬，希臘的實力衰落後，羅馬便
成了世界之都。

　　如果說古希臘人是偉大的建築師，羅馬人
則是偉大的建造師。建築師和建造師是不同的。

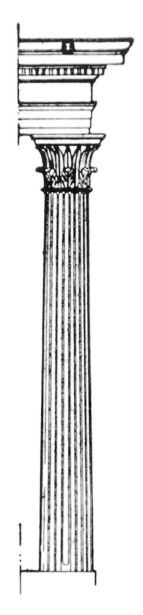

科林斯柱式。

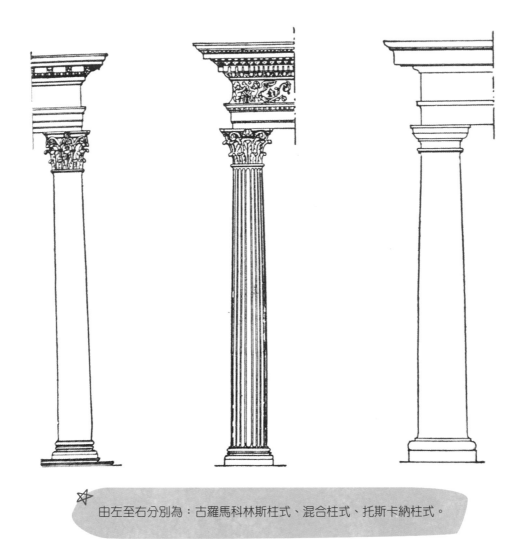

由左至右分別為：古羅馬科林斯柱式、混合柱式、托斯卡納柱式。

羅馬人建造過許多很好的建築，但他們的品味沒有希臘人好。相較於多立克柱式或愛奧尼亞柱式，羅馬人更喜歡科林斯柱式。他們還發明了新的柱式，將愛奧尼亞柱式與科林斯柱式結合起來，叫做「混合柱式」。混合柱式的柱頭既有愛奧尼亞柱式的波浪狀花形，也有科林斯柱式的環形葉狀。科林斯柱式和混合柱式通常很難分辨，唯一的差別就是混合柱式的柱頂要更大些。羅馬人對多立克柱式也做了修改，加了柱

基，去掉了柱身的凹槽和柱頭托盤狀的部分，這種柱式被稱為「托斯卡納柱式」。羅馬人對建築風格還做了其他的修改，但都不成功，反而改得更難看了。為了讓柱子看起來更高，他們經常在柱身底下加上盒狀的柱基。羅馬人還創建了一種附在牆上、只露出一半柱身的柱子，叫做「壁柱」。還有一種柱式則全部埋在牆壁裡，只露出正方形的柱面，叫做「半露柱」。

羅馬人在建築方面，最偉大的成就是廣泛運用拱。還記得吧，拱是亞述人發明的，但亞述石頭很少，所以他們不怎麼使用。不過亞述人從沒試過用拱連接石柱。古希臘人和以前的一些建築師也只是在兩個石柱上架一塊大石塊將它們連接起來，但石板通常不會太長，所以連接的兩根石柱相隔也不能太遠。羅馬人第一次用拱將石柱連起來。

羅馬人還建了很多拱頂和圓頂。你應該還記得，拱頂和圓頂都是拱形的屋頂，建造的原則和拱的原則是一樣的。因為使用了拱頂和圓頂，羅馬人可以將屋頂砌得很大，比用單塊石板或木板搭建出來的屋頂要大得多。而且，與木屋頂相比，石頭屋頂還可以防火。

羅馬人在建築方面做的另一項偉大嘗試是使用了水泥和混凝土。混凝土是由水泥和水、沙、石子混合而成的混合物，乾了後就成了石頭。羅馬人在拱中的石塊之間加入水泥，用混凝土砌拱頂和圓頂。儘管我們都知道，只要石塊擺放的位置適合，不用水泥也能砌成拱頂或圓拱，因為所有的石塊緊緊壓在一起，不會散開。不過，正如我之前說的那樣，由於每個石塊都往兩側擠壓，拱的兩旁必須分別要有堵堅固的石牆，而且要足夠堅固才不會被石塊側向壓力推倒。

羅馬人費了很大心思才解決這問題。他們用水泥或混凝土將石塊黏在一起，這樣，所有石塊便成了一個整體，整個拱只有向下的壓力，而不會有側向的壓力了，所以也就不需要在兩邊建堅固的牆壁了。

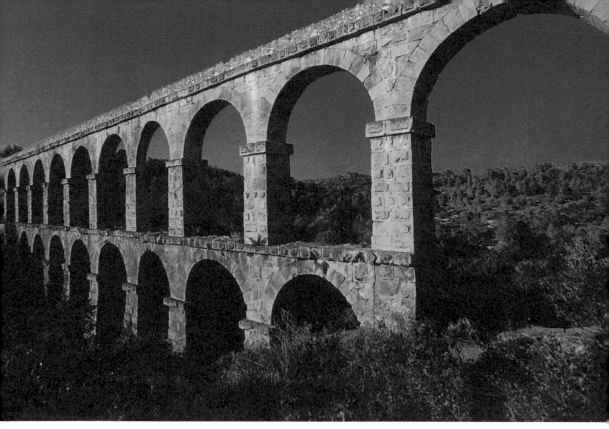

古羅馬拱橋。

　　舉個例子，如果將卡車、鋼琴或汽車水平放在一堆磚塊上，這些東西不會倒下。不過，如果稍微用力推一下底下的磚塊，上面的東西就會掉下來。

　　你有沒有試過從一排磚塊上走過去？試一下，如果你走過去時，腳垂直往下踩，磚塊就不會倒。不過如果你稍微走歪，磚塊立刻就會傾倒。石柱或牆壁也是如此，如果放在上面的東西是垂直向下施力，一根小石柱或一面很窄的牆也可以支撐很多東西。但拱中的石塊並不是往下用力的，而是往旁邊擠壓，所以要使拱不倒，兩邊的牆壁就要砌得很厚實。不過，如果在一排石柱上面建拱橋，拱橋中的拱洞就會彼此受力，

最後相互抵消了，不會對石柱形成側面的壓力。

　　拱橋中的拱洞是在不斷相互擠壓的，你可能看不出來，但事實上就是如此。試著找個身邊的同學，你們倆彼此用力擠在一塊，最終你們會一起倒向一邊，形成一條斜線，這時如果你們當中任何一個人跳開，另一個人就會倒下去。**拱橋中的拱洞也是用這種方式相互擠壓在一起的，如果把任何一個拱洞拆掉，其他的拱洞就都會垮掉。**

！校長爺爺小叮嚀

❶ 相較於多立克柱式或愛奧尼亞柱式，羅馬人更喜歡科林斯柱式。他們還發明了新的柱式，將愛奧尼亞柱式與科林斯柱式結合起來，叫做「混合柱式」。

❷ 儘管亞述人發明了「拱」，但是最廣泛運用「拱」的人，卻是羅馬人。

❸ 羅馬人在建築方面做的另一項偉大嘗試是使用了水泥和混凝土。混凝土是由水泥和水、沙、石子混合而成的混合物，乾了後就成了石頭。

7

古羅馬建築
羅馬不是一天造成的

年代：西元前753年～西元476年
主要建築類型：廟宇、住宅、宮殿、拱門、引水渠、橋樑、浴室、
　　　　　　　　法院大廳、劇院和競技場
建築風格：古羅馬建築中，所有該垂直的線就都垂直，該水平的線
　　　　　　就都水平，該筆直的線就都筆直，看起來不像人工砌成
　　　　　　的房屋，反倒像用尺規畫出來的規矩、整齊的畫。

有些人喜歡戴人造珍珠、鑽石和首飾，想以此炫耀，還有些人建房子時，會用混凝土偽造石頭、用上油漆的木柱偽造大理石，或用貼了壁紙的石灰牆偽造瓷磚。這些做法都是欺騙行為，那些偽造出來的東西也都只是贗品。古希臘人從不這麼做，不過古羅馬人卻喜歡偽造，他們用混凝土或磚蓋房子，然後在外面覆蓋一層薄薄的大理石板。

在耶穌誕生前後幾百年內，古羅馬人不停蓋房子，蓋啊蓋啊，蓋了許多非常雄偉的建築，比以往的建築都多，種類也更豐富。而且他們不僅在羅馬和義大利地區蓋，還在羅馬控制下的其他國家蓋了很多建築。

儘管古羅馬人蓋的房子很多，但沒有一棟可以與古希臘的建築相媲美。原因就是，古羅馬人是好工程師，而不是好的藝術家。希臘人信奉宗教，所以他們建了許多廟宇。古羅馬人是出色的統治者，所以他們

崇尚一切跟統治相關的東西。羅馬人用工具建房子，而古希臘人用的是自己的眼睛，**古羅馬建築中，所有該垂直的線就都垂直，該水平的線就都水平，該筆直的線就都筆直，看起來不像人工砌成的房屋，反倒像用尺規畫出來的規矩、整齊的畫。**

同樣，古羅馬建築看起來非常機械。我們對古羅馬人建築的喜歡與對引擎的喜歡差不多。也就是說，古羅馬建築儘管非常結實有力，但是缺乏一種手繪圖畫之美。

你猜你家附近會有多少種不同的建築？試著數一下。當然會有許多住宅，但還有其他種建築：教堂、銀行、商店、法院、圖書館⋯⋯。

希臘人的建築種類非常少，但古羅馬人的建築種類非常多，不僅有廟宇、住宅和宮殿，還有：

拱門和引水渠

橋樑和浴室

法院和大廳

劇院和競技場

這些建築中，有些是偽造品，但並不全是如此，還有些非常雄偉壯觀。大部分羅馬建築如今都只剩廢墟了，但有一棟為眾神修建的廟宇卻保存至今，叫做「萬神殿」。**萬神殿的前部有一個由科林斯柱式組成的柱廊，柱廊後面是一棟環形建築，上面有個巨大的圓頂，像一個翻倒過來的混凝土大碗，支撐圓頂的環形牆壁有六公尺厚，整個建築唯一的窗戶就是圓頂頂部的一個圓形窗口。**窗口沒有玻璃，但因為非常高，離地面很遠，所以即使下大雨，底下的地面也不怎麼會濕。

不過萬神殿並不是在羅馬，而是在今天的法國，因為那時法國是羅馬帝國的一部分。法國人把這個神廟稱為「廣場大廳」。

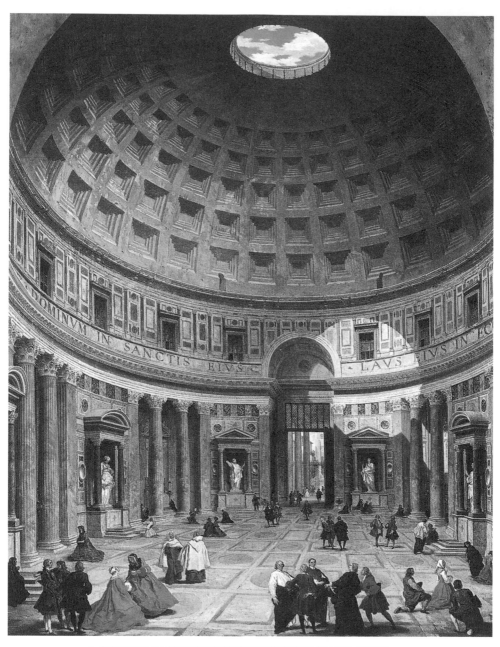

羅馬萬神殿（義大利畫家喬瓦尼‧保羅‧帕尼尼所繪）。

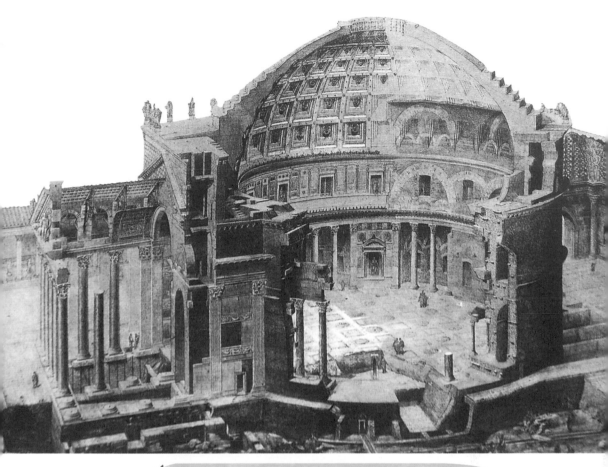

☆ 萬神殿剖面圖（十九世紀法國建築師喬治・謝丹所繪）。

　　羅馬劇院是羅馬演員進行表演的場所，都是露天式的。劇院裡的座位都是石頭做的，也跟今天的劇院一樣呈半圓形排列。法國小鎮橘郡便有個古羅馬時期的劇院，一直使用到現在。

　　尼祿是羅馬最壞的統治者，但也是一名建築師。他為自己建造了一個鍍金的宮殿，叫做「黃金宮殿」，如今已經片瓦不存。他還為自己建過一座高達十五公尺的巨型雕像，也早就不存在了。

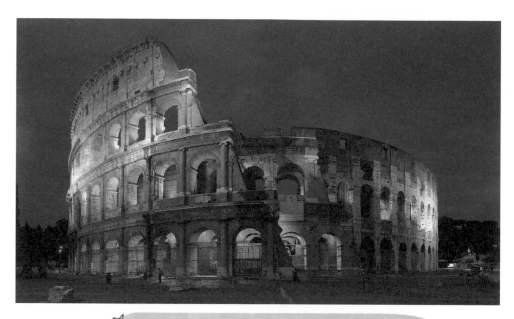

羅馬圓形競技場（拍攝者為 Diliff from 維基百科）。

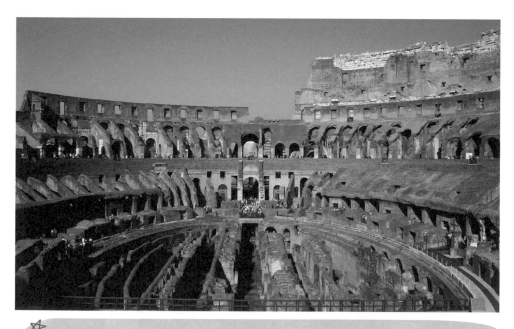

羅馬圓形競技場內部的樣貌（拍攝者為 Jean-Pol GRANDMONT from 維基百科）。

離尼祿雕像曾經所在處不遠的地方，有個大型露天競技場，建造時間比尼祿雕像稍晚，名叫「羅馬圓形競技場」。圓形競技場看起來和足球場差不多，不過不是用來進行體育比賽，而是用來進行人與人之間或人與野獸之間的搏鬥。圓形競技場裡的石板座位呈橢圓形階梯狀排列，外圍的牆壁有四層樓高，最底下的三層是三排拱洞，第一層的拱洞之間是半露的多立克柱式，第二層為半露的愛奧尼亞柱式，第三層為半露的科林斯柱式，第四層為混合柱式。

羅馬圓形競技場早已廢棄不用了，但大部分還保存完好，可以跟今天的體育場一樣容納許多觀眾。不過還有個名叫馬克西穆斯的圓形競技場更大，可以同時容納二十五萬人，等同於一個大城市的人口了。如今這個競技場已經不復存在，取而代之的是一棟棟住宅。

羅馬人也建了許多公共浴場，因為古羅馬的平民家裡都沒有浴室。羅馬人建的公共浴場非常大，是有拱門和拱頂的大廳，可以同時供一千多人洗澡。公共浴場裡不僅有冷熱溫水浴室之分，還有健身房、遊戲室、休息室等，相當於公眾休閒娛樂場所。

除了房屋外，羅馬人還建了許多大型的拱門，專門用來迎接凱旋歸來的君王和軍隊，因此這些拱門就叫做「凱旋門」。其中一個凱旋門名為「提圖斯凱旋門」，由一個單獨的大拱門組成，用來慶祝提圖斯國王征服並摧毀耶路撒冷城。另一個拱門名叫「君士坦丁凱旋門」，中間一個大拱門，兩旁分別由一個小拱門組成，用來紀念羅馬首位基督徒帝王君士坦丁大帝。P53 便是這兩個凱旋門的圖片，在圖片的背景中可以看到圓形競技場。

羅馬人建的橋樑是他們所有建築中最牢固實在的建築。有些橋樑不是用來供人穿行，而是供水川流，橋頂有個水槽，可將水從水源地引進城區內，看起來就像河流被橋樑抬高了，這種用來引水的拱橋叫

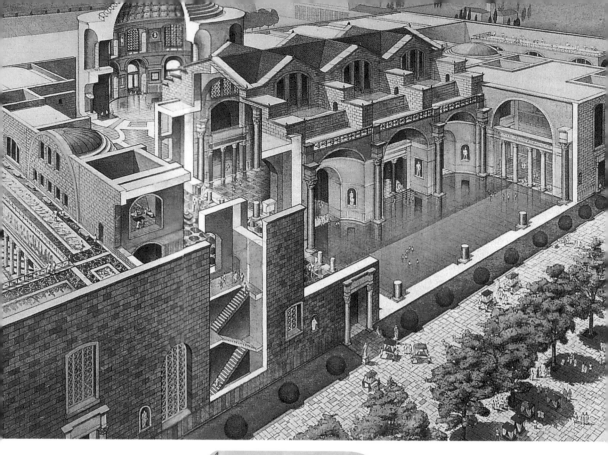

☆ 羅馬浴場復原示意圖。

做「高架引水渠」。然而，不同於羅馬「高架引水渠」，現在的我們通常是用地下水管或鋪在山間的水管將水引進城區。羅馬人建的高架引水渠都有一定的弧度，剛好讓水沿著渠道往山下流。

　　另外，羅馬有一種建築常常被後來的基督教教堂借鑒，就是矩形會堂，羅馬人通常用來當作法院或公共大廳。矩形會堂很長，內部有幾排石柱支撐房頂，另外有一條中央長廊和兩條側廊，中央長廊上的天花板比側廊上方的天花板更高，今天許多教堂採用的也是這種建築方式。在 Part2〈中世紀建築〉中，我將為你們詳細介紹矩形會堂。

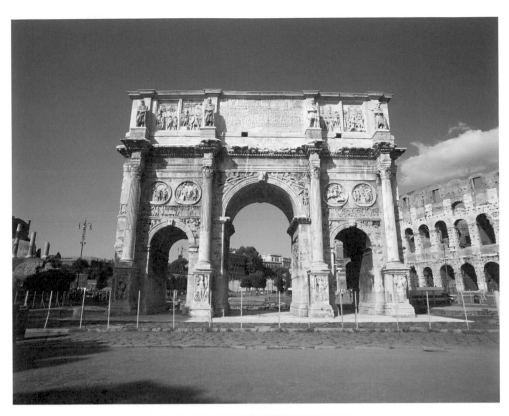

✦ 上／君士坦丁
凱旋門。

✦ 左／提圖斯凱
旋門。

⚠ 校長爺爺小叮嚀

1 羅馬建築中所有該垂直的線就都垂直，該水平的線就都水平，該筆直的線就都筆直，看起來不像人工砌成的房屋，反倒像用尺規畫出來的畫。

2 羅馬知名的圓形競技場看起來和足球場差不多，不過不是用來進行體育比賽，而是用來進行人與人之間或人與野獸之間的搏鬥。

3 羅馬人建造了許多橋樑，不只是讓人們通行，也有許多是用來引導用水的拱橋，被稱為「高架引水渠」。

建築邊飾
美麗的鑲邊

年代：西元前8世紀～西元476年
主要建築類型：飾邊
建築風格：為了讓建築看起來不會太單調，古希臘與古羅馬建築，
　　　　　都運用了許多美麗、多樣的飾邊來裝飾，這些飾邊甚至
　　　　　至今都在使用。

男士穿有的衣服有衣領打領帶，女士則喜歡有裝飾和鑲邊的衣服。建築同樣也可以有鑲邊，這樣看起來就不會太單調。我們把建築上的鑲邊叫做「邊條」或「飾邊」。古希臘人和古羅馬人用過的某些圖形的邊條直到今天還在使用。

　　你可能從沒認真觀察過門窗嵌板、天花板飾帶或建築外觀的邊條，如果你留意觀察，就會很驚訝的發現，原來大部分的邊條都不只是簡單的板條，而是形狀各異。就像每個小朋友都有自己的名字方便別人記住一樣，不同形狀的邊條也有不同的名字。

　　下面我就一一介紹這些邊條吧：

　　1. 有一種邊條，側邊呈正方形，形狀非常簡單，簡單到讓你覺得沒必要取任何名字。這種邊條叫「嵌條」，意為「緞帶」。古時候人們不論男女都喜歡在頭上綁一根緞帶，用來固定頭髮或用作裝飾，現在的

1 嵌條

2 凹嵌條

3 環面邊條
（半圓條）

4 凹弧飾
（凹槽條）

5 饅形飾
（饅頭條）

6 凹嵌邊飾

建築也裝有嵌條作裝飾。圖**1**便是嵌條側面圖。

2. 如果嵌條側邊往裡陷，像個方形的凹槽，就直接叫做「凹嵌條」，如圖**2**所畫。

3. 圖**3**這種邊條是半圓側型，建築師稱之為「環面邊條」，不過工匠們直接稱之為「半圓條」。

4. 圖**4**是一個凹型環面邊條。這種邊條的正確叫法是「凹弧飾」，不過工匠稱為「凹槽條」。

5. 圖**5**這種邊條的側邊就像小饅頭外觀的弧線，建築師的叫法是「饅形飾」，不過工匠們就直接叫「饅頭條」。

6. 圖**6**這種邊條的側邊也像小饅頭外觀的弧線，不過弧度朝內，叫做「凹嵌邊飾」。

7. 圖**7**這種邊條的側邊呈Ｓ形，上凸下凹，叫做「蔥形飾」。你們在學校用的尺可能就是這種形狀。

8. 圖**8**這種邊條的側邊也呈Ｓ形，不過上凹下凸，叫做「反曲線邊條」。

這些邊條的名字都記住了沒有，如果下次看到能不能認出來？能不能說得出名稱？事實上，這些邊條一共可以分為四對，一凸一凹，相互匹配。總結起來就是：方形邊條夫婦、圓形邊條夫婦、弧形邊條夫婦

7 蔥形飾

8 反曲線邊條

和波形邊條夫婦。

　　建築師通常不會單獨使用一種型式，而是用幾種不同的型式組成漂亮的組合圖案。最常用的組合方式是每兩個弧形邊條中夾一個條形邊條，這樣可以使弧形邊條更突出。

　　試著找找，看在你們家或朋友家的房子裡能找到幾種邊條。

　　飾邊也有許多種。最簡單的是鋸齒形，因為很像軍官佩戴的山形袖章，故又叫「山形飾」（下圖❾）。這種飾邊就好像小朋友第一次拿筆畫出來的東西。

　　其次是「扇形」，跟扇貝邊緣的形狀很像。見下圖❿。扇形顛倒過來的樣子如下圖⓫。

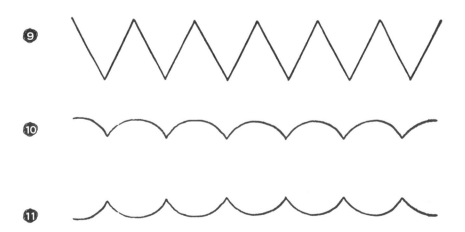

❾

❿

⓫

「陣形飾邊」也叫「特洛伊城牆邊」（下圖❶）,因為特洛伊外面城牆的牆頭就呈陣形,士兵們可以在牆墩間跑動,從中間的空隙處射箭。

下圖❸是「曲形飾邊」。曲形飾邊是根據小亞細亞的敏德河命名的,因為曲形飾邊和敏德河的流向一樣,非常迂迴曲折。

下圖❹是「回文形飾邊」,看起來就像一串鑰匙。

下圖❺是「齒形飾邊」,顧名思義,齒形飾邊看起來就像一排牙齒,不過也有點像一排鋼琴琴鍵。

下圖❻「波形飾邊」,看起來像一排橫放的Ｓ,每前後兩個Ｓ恰好捲曲在一起。當然,如果你看過海浪拍打海岸,就能理解為什麼這種

形狀叫波形。

　　下圖 ❶ 是「滾波形飾邊」，向上的波紋和向下的波紋交叉排列，這種飾邊可以算得上是最漂亮的飾邊了。

　　下圖 ❶ 是「串珠形飾邊」，看起來就像一串小珠子，每兩顆長條珠之間穿兩顆圓珠。

　　「鏈條形飾邊」如下圖 ❶ 所示。我覺得這種飾邊不怎麼漂亮，你們認為呢？

　　「繩索形飾邊」是下圖 ❷ 這樣的。

　　下圖 ❷ 是「蛋鏢形飾邊」，蛋形代表的是出生，鏢形代表的是死亡，整個飾邊代表的就是生死循環。這種飾邊的寓意是：每個人都得經

歷生死，一代人死後又有新的一代人出生，世世代代循環往復。

上圖❷是「蕾絲飾邊」。

上圖❷是「粽葉飾邊」，外面一個心形，裡面是葉狀花紋。

上圖❷是「花狀平紋」，通常是由許多百合花紋交錯而成。

這些飾邊都叫做「經典飾邊」，因為這些都是古希臘人和古羅馬人使用過的，而凡是古希臘人和古羅馬人用過的都是經典。

下次畫畫時，試著在畫的四周加一些經典的飾邊，肯定會很好玩。我知道有些小男孩喜歡在信紙、賀卡甚至數學本上畫各種各樣的花邊，小女孩也喜歡用繡了花邊的手帕或毛巾。不過在畫花邊時，要非常小心，所有圖案都得畫得一模一樣，而且每兩個圖案間要等距。

！校長爺爺小叮嚀

❶ 建築上的鑲邊叫做「邊條」或「飾邊」，古希臘人和羅馬人用過的某些圖形的邊條直到今日我們都還在使用。

❷ 「陣形飾邊」也叫「特洛伊城牆邊」，因為特洛伊外面城牆的牆頭就呈陣形，士兵可以在牆墩間跑動，從中間的空隙處射箭。

❸ 古希臘、古羅馬人用過的建築邊條被稱為「經典飾邊」，因為凡是古希臘人和古羅馬人用過的都是經典。

檢查看看，你答對了嗎？

A1 埃及金字塔。

A2 帕德嫩神殿。

A3 經典飾邊。

這些問題你都答對了嗎？

答對了，請繼續跟著校長爺爺，一起探索中世紀建築故事吧！

答錯了別灰心，翻回前面，跟著校長爺爺再次踏上建築環球之旅，看看偉大建築的故事！

看了這麼多有趣的古代建築故事，讓我們看看你知不知道這些問題的答案吧！

Q1 世界上最古老的建築是？

Q2 哪一棟古希臘建築被譽為「世界上最完美的建築」？

Q3 多利亞、愛奧尼、科林斯柱式分別有什麼特徵呢？

動動腦，猜猜看！

中世紀建築

西元476年～
西元1453年

基督教與建築

如同繪畫與雕塑，中世紀時由於基督教的興起，歐洲各地的建築也受到其強烈的影響，許多知名的建築物，都是為了宣揚宗教而建造的。讓我們跟著校長爺爺，一起來看看這些帶有濃重宗教色彩的建築風格吧！

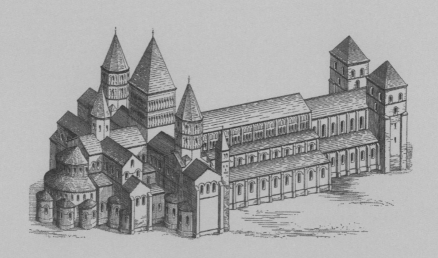

宗教與建築
早期基督教風格

年代：西元元年～西元 5 世紀末
主要建築類型：矩形會堂
建築風格：受到基督教興起的影響，曾經被用來作為法院的矩形會堂，也被利用在基督教建築中。

以建築史來說，「早期基督教風格」指的是基督教誕生初期的建築風格。現在世界上一些最好的建築也還是基督教堂，不過早期的基督教堂卻都只是地洞。

這些地洞叫做「地下墓穴」，位於羅馬的地下隧道。在當時的羅馬，基督徒受到迫害，也就是說他們因為信奉基督教而要遭受懲罰，所以他們只能藏在地下，躲在黑暗的祕密通道裡。這些地洞裡有些房間專門供基督徒做禮拜，還有一些房間用來埋葬被害死的基督徒。

住在地下墓穴跟住在礦坑裡差不多，甚至更差，因為基督徒一旦被羅馬士兵抓到，不是被用來餵獅子，就是被活活燒死或剁成碎片。想像一下，如果讓你住在地底永遠都不能出來，否則就可能被抓住殺掉，會是怎樣？一開始你可能會覺得刺激好玩，但等你發現身邊許多朋友親人都被抓走處死後，就會知道這一點都不好玩。

所以你可以想像得到，當古羅馬帝王也信奉基督教時，那些住在

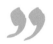

地下的基督徒有多開心。

　　古羅馬首位基督徒帝王名叫君士坦丁。君士坦丁大帝皈依基督教後，基督徒自然就可以從地下隧道走出來，光明正大的在地面做禮拜了。基督徒發現地面上最合適用來做禮拜的建築就是矩形會堂。還記得嗎？我們在P52說過，矩形會堂一般是法院，法官背靠後牆坐在牆壁中央處，前面是通往前門的長廊，兩側分別是一列圓柱，主廊兩旁各有一條側廊。右圖是一個矩形會堂的平面圖，你可以想像成是你搭著飛機，從空中看到的、拆了屋頂的矩形會堂的樣子。圖中的直線代表牆壁，圓點代表圓柱。法官坐的地方就是平面圖頂部的半圓區域。你可以拿出紙筆玩個遊戲，幫你家畫個平面圖。我小時候就常常幫自己想像中的房子畫平面圖，通常我都會畫個游泳池、健身房還有噴泉。

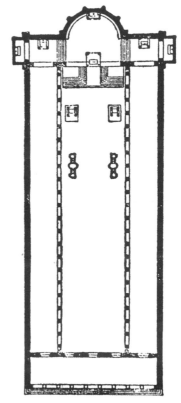

矩形會堂的平面圖。

　　好了，不扯遠了，還是回到矩形會堂吧。基督徒把矩形會堂中，法官坐的半圓區域當作祭壇，前面是網格狀的通道，讓牧師佈道。古羅馬人將這個區域稱為「高壇」，這個稱號沿用至今。人們進教堂參加禮拜時，就坐在面對高壇的長椅上，跟今天的許多基督教教堂一樣。教堂的中央部位叫做「中廳」，中廳不包括高壇和側廊。

　　矩形會堂的窗戶都很高，快接近天花板了。因為中廳部分本身就比側廊高，所以中廳上方的屋頂也就更高。事實上，中廳部分的天花板

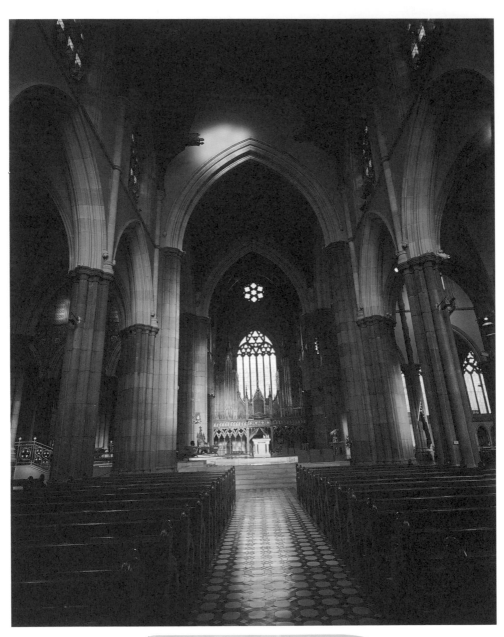

「城牆外的聖保羅大教堂」室內圖。

有兩層樓高，側廊部分是一層樓高。窗戶設在中廳部分第二層樓高處，叫「天窗」。我想，你們應該能猜出來為什麼叫這個名字。

矩形會堂的外觀沒什麼好看的，大部分看起來都像個大穀倉。不過矩形會堂的內部裝飾都非常富麗堂皇。圓柱是用從非基督教教堂沒收來的大理石建的，非常漂亮，牆壁上貼滿了用石塊和彩色玻璃拼成的各色圖案，像珠寶般熠熠發光。對於好不容易從墓窟中走出來的初期基督徒來說，這些教堂肯定顯得尤為富麗堂皇。

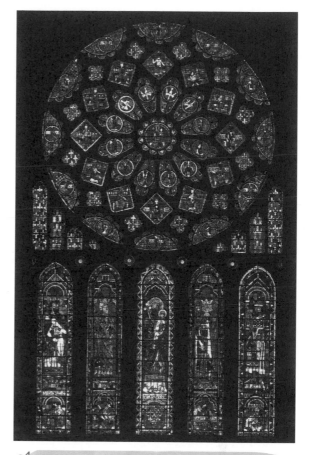

法國夏特爾教堂彩繪玻璃窗畫細部。中世紀基督教堂會在牆壁上貼滿了用石塊和彩色玻璃拼成的各色圖案，像珠寶般熠熠發光。

最大的初期矩形基督教堂是「城牆外的聖保羅大教堂」，之所以叫這個名字，是因為這座教堂位於羅馬城城牆外。聖保羅大教堂也有一個中廳和兩條側廊，不過兩條側廊不是一邊一條，而是在同一邊。左圖就是「城牆外的聖保羅大教堂」的室內圖，是從正對著高壇的角度拍攝的，你可以清楚的從圖中看到天窗。「城牆外的聖保羅大教堂」建於西元三八〇年，之後保存了長達一千四百多年，供基督徒做禮拜。一八

二三年，這座教堂被一場大火燒毀了。不過後來人們又按照原型將其重建，所以你如果去羅馬，還是可以去參觀一下這座教堂。

本篇我們學了四個難記的新詞：平面圖、中廳、高壇和天窗。假如讓你不翻回前面，就把所有詞的意思都寫出來，你能寫出幾個？

如果一個詞算二十五分，你可以拿一百分嗎？

！校長爺爺小叮嚀

❶ 矩形會堂一般是法院，法官背靠後牆坐在牆壁中央處，前面是通往前門的長廊，兩側分別是一列圓柱，主廊兩旁各有一條側廊。

❷ 矩形會堂的外觀沒什麼好看的，大部分都像個大穀倉。不過矩形會堂的內部裝飾都非常富麗堂皇。

❸ 最大的初期矩形基督教堂是「城牆外的聖保羅大教堂」，之所以叫這個名字，是因為這座教堂位於羅馬城城牆外。

早期東方基督教風格
拜占庭建築

> **年代：西元4世紀～西元15世紀**
> 主要建築類型：拜占庭風格教堂
> 建築風格：由於羅馬帝國的版圖擴展到了東方地區，因此在東方的
> 基督教世界，也發展出了自己的獨特建築風格——拜占
> 庭建築。

你是個好偵探嗎？你能不能只憑一個人的說話方式猜出他來自你們國家的哪個地區？不過應該可以從他的發音方式，推測出他是南部人還是北部人吧？

　　來自同一國家不同區域的人們講話方式各不相同。不過除了講話方式不同外，不同國家的人們還有許多其他不同點，比如他們的衣著打扮、遵循的法律、飲食習慣、繪畫風格，甚至連建築風格也各不相同。

　　君士坦丁大帝皈依基督教後，羅馬的基督徒便可以不用藏在地下，而是光明正大的在地面上建矩形會堂了。不過當時羅馬帝國還統治著其他基督徒，他們住得離羅馬很遠。羅馬帝國領土往東擴張到了亞洲，因此遼闊的東部地區也有許多基督徒。和羅馬的基督徒一樣，他們在君士坦丁掌權後也開始建教堂，不過因為他們生活的地方與羅馬很不同，他們建的教堂也不是矩形，而是有自己獨特風格的教堂。

　　東方基督徒建的教堂叫做「拜占庭風格教堂」，這是因為羅馬帝

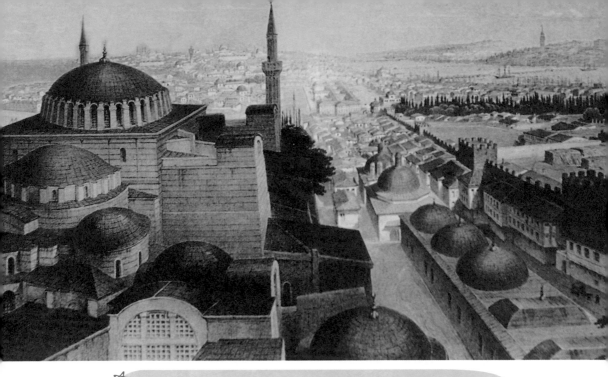

★ 君士坦丁堡鳥瞰圖（石印畫，瑞士建築師賈斯柏‧弗薩迪所繪）。

國東部地區最大的城市就是**拜占庭**。拜占庭直到今天還是個極具影響力的大城市，不過早就不叫拜占庭了，所以你在地圖上也找不到這個名字了。君士坦丁大帝後來搬到了拜占庭，把它改為首都，並重新命名為君士坦丁堡。不過你在今天的地圖上也找不到君士坦丁堡這個名字，因為現在它叫伊斯坦堡。不過「拜占庭建築」這稱呼還是保存至今。

拜占庭教堂和矩形會堂最主要的區別就是：前者有圓拱頂，有些很小，有些上面加了方形屋頂，只能從建築內部從下往上看，還有許多教堂同時有許多個圓頂。羅馬萬神殿也有圓拱頂，不過不是拜占庭風格。萬神殿的圓拱頂是用水泥做的，裝在環形區域上；而拜占庭教堂的圓拱頂是由磚塊或瓷磚做的，裝在方形區域上。

大部分拜占庭教堂的平面圖看起來都像個十字，這種等長十字叫做「希臘式十字」。圓拱頂的中央部位正好位於十字交叉的地方。

查士丁尼大帝即位之前，所有拜占庭教堂的圓拱頂都很小。查士丁尼皇帝執政後，下令修建了有史以來最好最大的拜占庭教堂，我們把這個教堂稱為「聖索菲亞大教堂」。事實上索菲亞並不是《聖經》中聖人的名字，它代表智慧，所以拜占庭教堂的真正名字應是「聖智慧教堂」。既然大部分人都稱它為「聖索菲亞大教堂」，我們也就用這個名字吧。

下面，我要為你介紹聖索菲亞大教堂的結構，看你能不能理解。聖索菲亞大教堂的中央是個大圓拱頂，安放在四個形如槌球球門的大型拱門之上，四個拱門共同排成一個正方形。圓拱頂的底部正好放在每個拱門的頂端，中間沒有任何縫隙，每兩個拱門頂部之間的倒三角形缺口中間填滿了磚塊，形成四堵拱狀的倒三角形牆壁，叫做「斗拱」。**斗拱正是拜占庭式建築有別於其他建築的特色所在。比如，羅馬的萬神殿就沒有任何斗拱。**

因為聖索菲亞大教堂的圓拱頂是用磚塊砌的，整個圓拱頂不能像托盤或萬神殿的水泥圓拱頂般緊緊連在一起。這就意味著圓拱頂會對底下的四面牆壁帶來側下方的壓力。我們都知道，如果一個梯子架在牆邊，底部沒有固定在地面上，體重稍重的人爬上去，梯子立刻就會滑倒。聖索菲亞大教堂的圓拱頂也是如此，只不過梯子底部是往一個方向用力，圓拱頂底部是往各個方向用力，因此底下的牆壁必須固定起來，這樣才不會倒塌。

安放在地面上的拱門必須要支撐住圓拱頂往下的壓力。聖索菲亞大教堂的建築師很巧妙的處理了往外的推力，他們在兩個相對的拱門外面，分別建了一個立地的弧形牆，這兩堵弧線牆像書夾一樣夾著中間的建築，支撐著拱門不倒。

在另兩道拱門外，建築師們堆砌了高高的石磚堆，像書夾般夾著

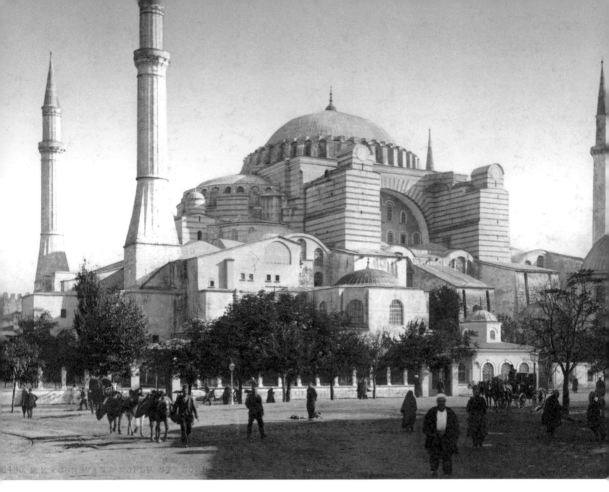

⭐ 聖索菲亞大教堂。

中間的拱門。我們把這些石磚堆叫做「扶壁」。

　　儘管建築師花了大量心力,聖索菲亞大教堂在建好幾年後還是倒塌了!但這也不能怪建築師,因為一場地震把磚塊震動了,上面的圓拱頂便隨之倒塌了。畢竟建築師也不能阻止地震發生。

　　重建聖索菲亞大教堂時,建築師做了些改善,他們在新圓拱頂底部添加了四十個小窗戶,可以讓光線照進來,因此整個圓拱頂從底下看來,就像是懸在拱門頂部上方幾公尺的半空中。

聖索菲亞教堂剖面圖（由東羅馬帝國的查士丁尼大帝重建）。

　　聖索菲亞大教堂的內部裝飾是世界上最富麗堂皇的：中廳各面都有雙層的長廊或畫廊，畫廊由五顏六色的大理石石柱支撐，非常漂亮。湊巧的是，教堂內部共有一〇七根石柱，而圓拱頂也是一〇七英尺（三十二·六公尺）寬。

　　教堂的牆壁底部全鋪滿漂亮的大理石板，其顏色比石柱的更豐富。較高的牆上是用鑲了金的彩色玻璃和大理石塊拼成的組合圖案。

　　聖索菲亞大教堂建成大約一千多年後，君士坦丁堡被土耳其人占領了。土耳其人信奉的不是基督教，而是伊斯蘭教，他們拜神的地方不叫教堂，而叫清真寺。土耳其人攻入君士坦丁堡後，他們的首領便騎著馬直接衝進了聖索菲亞大教堂，命令人將這個教堂改建成清真寺，接著教堂裡牆壁上的各種圖案都被刷上了石灰或白粉，只剩下少數幾幅天使的圖像。而且從那以後，所有人要想進聖索菲亞大教堂都必須先脫鞋。

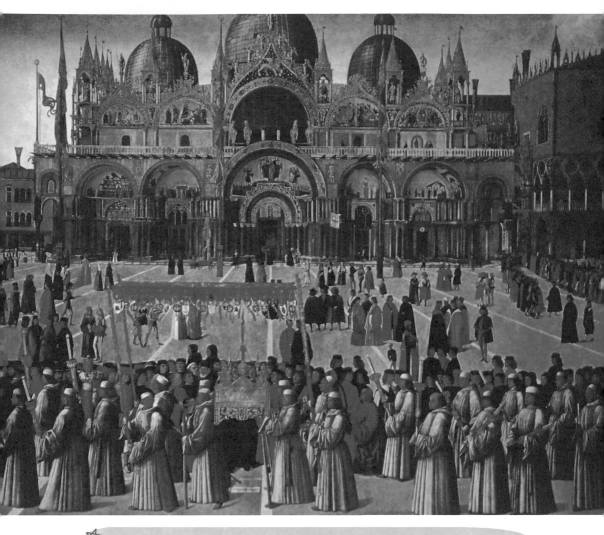

這是所有清真寺的規矩，任何人都不能穿鞋踏入穆罕默德的聖土，所以你要進去就必須先脫鞋。

從外面看，聖索菲亞教堂看起來很大，但有些人認為不怎麼漂亮。你可以注意一下那些用來支撐拱門的扶壁。

你會問，那些尖塔是用來做什麼的？真希望你們可以忘記它們的存在，因為在圖上看起來實在太漂亮了，讓人不由自主的就被吸引住，把注意力從主建築轉移開了。事實上這些尖塔並不是聖索菲亞大教堂的一部分，是土耳其人將教堂改成清真寺後加上去的。

不過，其實聖索菲亞並不是唯一的拜占庭教堂，而且也不是只有君士坦丁堡才有拜占庭式建築。**世界上有希臘基督徒（或稱為「東正教」）傳播的地方就有拜占庭式建築。比如俄羅斯的大部分教堂都是拜占庭風格，因為俄羅斯人信奉的是希臘基督教，而不是羅馬基督教。**如今世界各地也還有人在修建拜占庭式教堂。

另一座拜占庭式教堂在威尼斯，與聖索菲亞大教堂同樣有名，但是晚建幾百年。當時，威尼斯是個獨立的港口共和國，不隸屬於任何其他國家。威尼斯的艦隊向東航海到了亞洲，帶回了亞洲漂亮的絲綢和香料，所以變得非常富有和強大。威尼斯人喜歡上了從亞洲帶回的商品的鮮艷顏色，把許多漂亮的顏色都運用到自己修建的拜占庭式教堂中，因此他們的教堂五光十色，在陽光下像珠寶一樣熠熠發光。**威尼斯人把他們的教堂稱為「聖馬可教堂」，因為教堂所在地就是傳說中聖馬可埋葬的地方。**

聖馬可教堂有五個圓頂，中間一個大的，周圍四個小的。因為五個圓頂都不夠高，從外面看不怎麼清楚，所以威尼斯人就在每個圓頂外再加了一個圓頂，這樣一來每個圓頂都是雙層的。聖馬可教堂的內部鋪滿鮮艷的組合圖案和從各地買來的名貴的條紋大理石。教堂主門上有四匹銅馬，和教堂一樣有名。聖馬可教堂應該是世界上最五彩繽紛的建築了。

！校長爺爺小叮嚀

1 東方基督徒建的教堂叫做「拜占庭風格教堂」，這是因為羅馬帝國東部地區最大的城市就是拜占庭。

2 聖索菲亞大教堂一旁的尖塔，是土耳其人將教堂改成清真寺後才加上去的，並不是原本教堂的建築。

3 「聖馬可教堂」的名稱由來，是因為這座教堂所在地就是傳說中聖馬可埋葬的地方。

基督教修道院
黑暗中的一線光明

年代：西元500年～西元1000年
主要建築類型：基督教修道院
建築風格：歐洲的黑暗時期，建築風格上仍然維持著矩形會堂的樣貌，然而除此之外，這時期也多出了修士所居住的「修道院」。

「**有**輝煌必定會有沒落。」羅馬帝國一度輝煌至極，羅馬人曾征服了差不多整個歐洲，建立了歐洲文明。後來羅馬帝國走向了沒落。

羅馬帝國的沒落始於東西部之間的分裂。羅馬帝國的首都從羅馬遷往君士坦丁堡後，原先的首都羅馬自然喪失了實力。直到最後東西部分裂了，君士坦丁堡成了東羅馬帝國的首都，而羅馬則成了西羅馬帝國的首都。原先的一個帝國分裂成了兩個，出現了兩個帝王。但這種狀態並沒有維持多久，北部的野蠻民族開始不斷南攻，一路從法國攻至義大利。這些北方人非常凶殘粗魯，從沒學過讀書寫字，我們把這些人叫做「日耳曼人」。日耳曼人先後占領了法國、西班牙和義大利，並最終攻下了羅馬城，結束了西方歷史上古羅馬帝國的輝煌。我一直很好奇，當日耳曼人進入羅馬城，看見那些金碧輝煌的宮殿劇院時，心裡是怎麼想的。

日耳曼人十分粗暴無知，但很勇猛善戰。他們最終也皈依了基督教，並學會了他們在歐洲各定居地的語言，因此羅馬帝國各個地區曾經都講同一種語言——拉丁語。在日耳曼部落統治時期，歐洲各個地區的語言開始變得各不相同。法國人不再講拉丁語，開始說法語，西班牙人說西班牙語，義大利人說義大利語。沒過多久，各個地區之間的語言便不再共通了。

不過那個時候西班牙、法國和義大利都還沒有成為真正獨立的國家。因為只要有戰爭就不會有獨立。各個部落、各個城鎮之間相互殘殺，把古老的文明生活全顛覆了。與文明有關的一切漸漸陷入了黑色的深淵，古羅馬人的生活方式也完全被遺忘了。鑑於戰火不斷，人們也沒有時間修建築，甚至差不多都忘了建築是怎麼一回事，人們還是使用以前建好的矩形會堂，幾乎沒有新建任何教堂。**西元五〇〇到一千年之間局勢非常糟糕，所以我們將這一時期稱為「黑暗時代」。**

儘管整個歐洲都陷入了黑暗之中，但透過黑暗還是可以看到幾許希望之光。其中第一道光就是查理曼大帝統治時期。查理曼大帝也是日耳曼人，從小沒受過教育、不會寫字。你肯定很難想像，一個國家的領袖（比如美國的總統）竟然一個字都不會寫。不過查理曼大帝頭腦聰明，而且所有該知道的東西他都願意去學，他後來成了法國國王。但他並不滿足，直到最後把德國和義大利也納入了他的統治範圍。

查理曼大帝鼓勵發展建築。他把能找到最聰明的人都招納到自己的朝廷。在他的幫助下，自古羅馬帝國滅亡以來便止步不前的建築才又有所恢復。西元八〇〇年，查理曼大帝被加冕為神聖羅馬帝國皇帝。

黑暗時代另一束搖曳的希望之光，是由基督教修士點燃並保持不滅的。修士指的是在修道院修行的道士。每個修道院都有主持修士，叫「修道院院長」。

當時的修士認為，只要他們辛勤勞作，遠離外界的戰火糾紛，就可以將生活變得更好。因此這些修士便在修道院裡辛勤的勞作，種蔬菜、修教堂、開辦學校、繪畫、編寫史冊以及救濟那些上門求助的窮人和病人。不過對我們來說，他們最大的貢獻就是研究古羅馬著作，並完整的保存了下來，正因為有這些博學的修士，我們今天才能對古羅馬人的生活方式有這麼深入的了解。

修士住的修道院通常建在教堂周圍，這種教堂叫做「僧院」。 僧院的一面是個庭院，從僧院出來穿過庭院通常是用餐的地方，叫做餐廳。庭院各端都有一條通道，連接僧院和餐廳，靠庭院的一邊有一排石柱。每條通道都像一條長廊，我們將這種通道叫做迴廊。迴廊中的石柱與古希臘或古羅馬人的石柱不一樣，既不是多立克柱式、愛奧尼亞柱式或科林斯柱式，也不是托斯卡納柱式或混合柱式，而是形狀各異，即使是同一迴廊裡的柱式也各不相同。一些柱式呈扭曲狀，像個螺絲釘，也像條擰乾水的濕毛巾。還有一些柱式柱身纏滿絲帶或縱橫交錯的線條。

〈查理曼大帝〉（法國畫家杜勒所繪）。

許多迴廊中的石柱都是成雙成對存在，因此叫做「組合柱」。這種石柱跟萬神殿中的石柱很不一樣吧？

克呂尼隱修院第三教堂中殿復原圖。

! 校長爺爺小叮嚀

❶ 查理曼大帝鼓勵發展建築。他把能找到最聰明的人都招納到自己的朝廷。在他的幫助下，自古羅馬帝國滅亡以來便止步不前的建築才又有所恢復。

❷ 修士指的是在修道院修行的道士。每個修道院都有主持修士，叫「修道院院長」。

❸ 修士住的修道院通常建在教堂周圍，這種教堂叫做「僧院」。

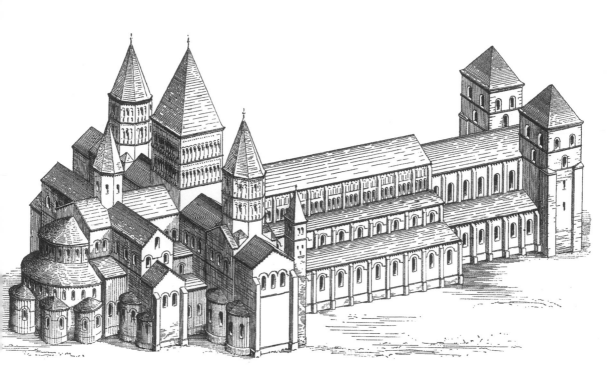

位於法國的克呂尼隱修院第三教堂復原圖（於西元九一〇年所建造）。

羅馬式建築
圓拱

年代：西元1000年～西元1372年
主要建築類型：羅馬式建築
建築風格：西元一〇〇〇年後，曾被羅馬統治過的地區開始發展出
自己的建築風格，也因此這種建築風格被稱為——羅馬
式建築。

假如整個世界明年便終結，那會怎麼樣？在黑暗時代，大部分歐洲人都相信，世界末日會在西元一千年年底降臨。不過他們不清楚世界會以哪種方式終結，可能整個地球會起大火，也可能地球會分裂開來，或被地震和火山噴發震裂開來。不管到底是以何種方式，他們堅信《聖經》上所記載的，西元一千年是世界終結之年。所以人們開始停止新建任何重要的建築，因為即使建了也沒用，反正世界末日來臨時都會被毀掉。

接著西元一千年過去了，什麼都沒發生，一切還是照樣存在。歐洲人這才意識到，原來他們錯了。於是人們開始建更多好的建築，黑暗時代的光明之光開始變得越來越亮。

現在我將介紹西元一千年後廣泛採用的建築法，叫做「羅馬式建築」。**要想分辨出一棟建築是不是羅馬式建築，最簡單的方法就是看門窗頂部有沒有圓拱，如果有，就很可能是羅馬式建築。**

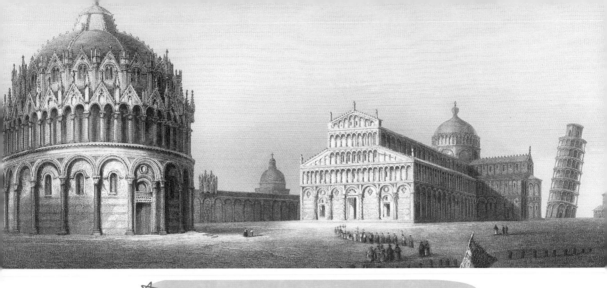

由左至右分別為比薩洗禮堂、比薩大教堂和比薩斜塔。

　　這種建築被稱為羅馬式，是因為使用這種建築風格的國家都曾由羅馬統治。隨著這些原羅馬統治下的國家各自有了自己的語言，他們也開始漸漸有了自己的羅馬式建築。

　　義大利的羅馬式建築跟傳統的矩形建築很不一樣，所以我先為你們介紹兩座最有名的義大利風格羅馬式建築。

　　我想你一定認識上圖中那座斜塔，那就是著名的比薩斜塔。比薩斜塔旁邊的建築是一座大教堂。大教堂指的是擁有主教的教堂，因為這座教堂裡住的是比薩城的主教，所以就叫做「比薩大教堂」。

　　如果從飛機上俯視比薩大教堂，它是十字架的形狀，但不是希臘十字，而是拉丁十字，也就是說十字的四個架臂並不是等長的，其中有個主臂比其他三個架臂都長。十字架的頂端始終朝東，這樣一來，位於那一端的祭壇就可以離耶穌誕生之地──東方的巴勒斯坦更近。

　　比薩大教堂的外觀值得認真觀察一下，如果你自認為是個優秀偵探，可以觀察到大多數人注意不到的細節，就得更仔細看了。教堂外面

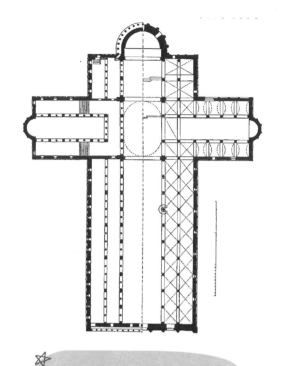

比薩大教堂平面圖。比薩大教堂是十字架的形狀，但不是希臘十字，而是拉丁十字。

那一排排上面有拱門的圓柱叫做「拱廊」。出色的偵探一眼就可以看出，拱廊中的拱門都是圓拱，因此就會推測出，這座建築很可能是羅馬式建築。比薩教堂西面一共有四排拱廊。

還有一個細節，我想只有非常優秀的偵探才能夠觀察得到，那就是每層拱廊的高度都不一樣，最底下那層的圓柱最高，然後每上升一層，圓柱的高度就會減少一些。另外只有非常非常優秀的偵探才能看出來，靠近地面的三個拱門中，中間那個要比旁邊兩個更大。

你再更仔細觀察這座教堂。應該只有相當出色的偵探才會看出來，最上面兩排拱廊與底下兩排圓柱並不是完全對齊的。

這些差異都不是偶然造成的，而是故意建成那樣的，因為如果四排拱廊建得完全一樣，整個正面看起來就會非常單調呆板。

如果再仔細觀察比薩斜塔，你會發現所有的拱廊都差不多一模一樣，正因為如此，比薩斜塔看起來才沒有比薩大教堂漂亮，有些人甚至覺得很醜。

我倒不認為比薩斜塔醜，但也不得不承認它的確沒有大教堂漂亮，儘管你可能覺得斜斜的樣子很好玩。比薩斜塔比大教堂晚修建很久，所

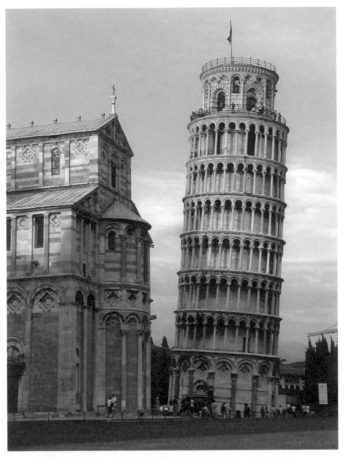

比薩斜塔（拍攝者為 Softeis from 維基百科）。

以那時候的建築師可能已經忘了，為什麼大教堂的拱廊不是建成一模一樣的了。

比薩斜塔開始建造後便開始傾斜了，第一層還沒建好時，地基就斜了，一邊高一邊低，因此工程就暫停了。不過幾年後，另一個建築師設法在原有斜度的基礎上加建了三層樓；再後來又有另一個建築師建好了整座塔。

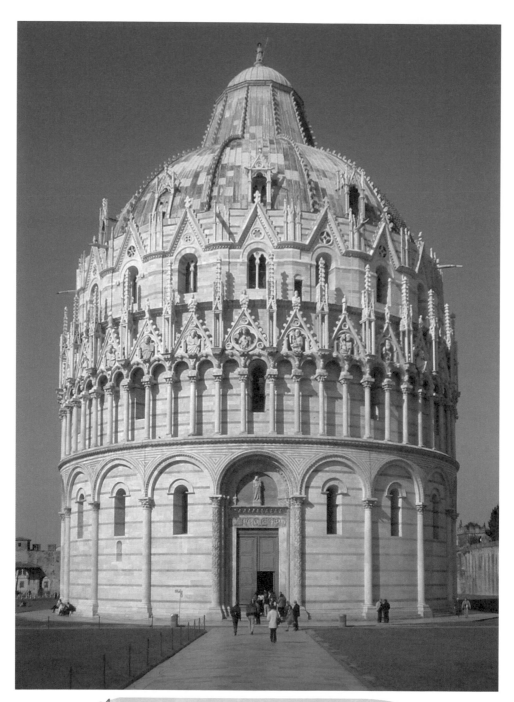

比薩洗禮堂（拍攝者為 Blorg from 維基百科）。

不過有人認為，建築師一開始就是故意把比薩塔建成斜的，有別於其他建築。

沒錯，當時義大利各城市的確在相互競賽，爭先恐後的建各種稀奇古怪的建築，以吸引目光。但今天大部分人還是相信，比薩斜塔的傾斜是偶然造成的，是因為斜塔下的泥土太軟了，所以地基的一邊陷了下去。比薩斜塔的頂部偏離垂直線大約四‧二公尺（編註：二〇一三年，專家已將越來越傾斜的比薩斜塔矯正斜度，已改善為偏離垂直線三‧五公尺）。塔的頂部有七個大鐘，其中最重的那個鐘放在與塔斜向相反的那邊，以保持塔身的平衡。

比薩大教堂附近是一棟環形建築，名叫「比薩洗禮堂」，用來給人們洗禮。羅馬式建築時期結束後，比薩洗禮堂發生了巨大的變化，因為後來的建築師認為，他們可以把浸禮堂改得比原先更漂亮。

法國羅馬式建築的典範是昂古萊姆教堂。如下頁圖所示，昂古萊姆教堂的正面有雕塑裝飾。你應該也注意到教堂外觀典型的羅馬式建築的圓拱了。

跟隨威廉一世共同進入英國的諾曼第人在英國建了許多教堂和城堡（關於英國國王威廉一世的故事，請參考《給中小學生的世界歷史【中世紀卷】P134）。諾曼第人的建築跟法國以及義大利的建築一樣，也屬於羅馬式建築。不過這些建築通常叫做「諾曼第式建築」，而不是羅馬式建築，而且現在跟剛建好時的樣子也很不一樣，因為後來的建築師總是不停修補和改動。通常，一座英國的教堂中可能只有部分是諾曼第風格，剩下的部分則可能跟諾曼第風格完全搭不上邊。

德國也有許多非常不錯的羅馬式教堂，而且都有拱廊和圓拱。所以記住羅馬式建築都有圓拱和拱廊吧，絕對非常實用。

☆ 法國昂古萊姆教堂就是羅馬式建築（拍攝者為 Nicrid16 from 維基百科）。

！校長爺爺小叮嚀

❶ 要想分辨出一棟建築是不是羅馬式建築，最簡單的方法就是看門窗頂部有沒有圓拱，如果有，就很可能是羅馬式建築。

❷ 比薩斜塔開始建造後，就不斷的傾斜，甚至有倒塌的危險。幸好，專家於二〇一三年時，完成了矯正工作，讓比薩斜塔可以繼續屹立。

❸ 諾曼第人的建築跟法國以及義大利的建築一樣，也屬於羅馬式建築，不過這些建築通常叫做「諾曼第式建築」。

童話中的城堡
歐洲封建制度與建築

年代：西元8世紀～西元13世紀
主要建築類型：城堡
建築風格：國王或王子會將自己新征服的土地分發給手下的貴族，
　　　　　　　用以獎勵他們的功績，而這些貴族便會在分封到的土地
　　　　　　　上建造城堡、守衛自己的土地，開啟了新的建築風格
　　　　　　　——封建制度建築。

在很久以前有一個非常邪惡的魔鬼，他住在山頂的大城堡裡，每當有人很不幸從城堡下走過時，他都會跳出來，把這個人抓起來關進城堡的高塔裡。

　　聽起來像個童話故事的開頭吧，這也的確是個故事的開頭，不過這個故事要比童話故事更真實。中世紀的人們認為世界上有仙女和魔鬼的存在，而且他們也真的在山頂上建了許多城堡。不過，儘管那時其實沒有魔鬼，但很不幸，我還是要告訴你們，有些城堡裡住著一些非常邪惡的人，他們也真的會把他們認為有錢可搶的人鎖進城堡的高塔裡。雖然並非所有住在城堡裡的騎士都是壞人，但大部分的騎士都很好戰和殘忍，而且所有古老的城堡都設有用來關押犯人的地牢。

　　這些城堡是為了封建制度而建的。在封建制度中，國王或王子征服了一個國家後，就會把整個國家的土地分給他手下的幾個貴族，然

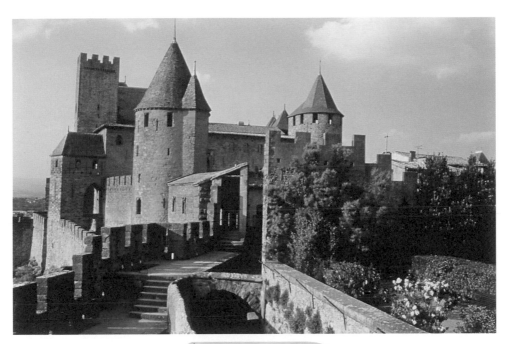

法國卡爾卡松城堡。

後這些貴族又會把自己分到的土地分給其他的貴族，其他的貴族又可以把自己的那份土地分給各個騎士。不過每個貴族和騎士都得承諾，每當分給他們土地的貴族需要幫助時，他們都得盡量幫忙。接著，每個分得土地的貴族和騎士便為自己修建大城堡，保護自己的土地不被別人搶走。那個時候還沒有警察可以保護他們的土地不被偷走，所以每個騎士就得組建自己的軍隊、修建自己的城堡，來維護自己的權利。

城堡附近通常是村莊，裡面住著平民。平民的待遇通常都不怎麼好，他們住在簡陋的小木屋裡，大部分的人都得把自己種的糧食部分上交給城堡裡的貴族，而且當貴族需要時，所有平民都得成為貴族的士兵，為他服務。作為回報，城堡裡的貴族也會保護這些平民免受敵人的侵犯。

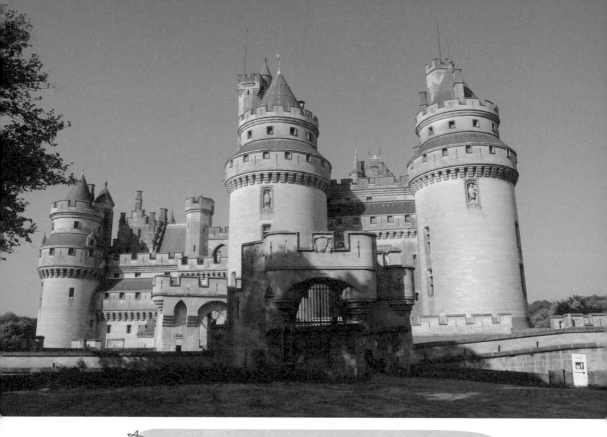

法國皮埃爾豐城堡（拍攝者為 Nicolas Fatous 維基百科）。

　　城堡周圍建有高大厚實的石牆，石牆外面是一條很深的水渠，叫做「護城河」，進入城堡的唯一通道就是護城河上的吊橋。每當有敵人進攻時，城堡內的人就可以把吊橋升起來，這樣敵人就進不了城堡了。即使吊橋還沒來得及升起，敵人已經上橋了，他們也還是進不去城堡，因為前面還會有個大柵欄門擋著他們。這個大柵欄門叫做「鐵閘門」，可以從城門口上方降下來擋在門前。

　　城堡的城門處以及沿著城牆都建有許多大型的高塔，高塔上只有窄窄的幾個開口當作窗戶。弓箭手可以從這些開口往外射箭，但外面的箭卻射不進來。

城牆內部有庭院，庭院周圍是馬廄、士兵和僕人住的營房、廚房以及一個名叫「要塞」的高塔。高塔裡住著的是城堡的主人，裡面有個大餐廳，通常還有個小教堂或禮拜堂。城堡底下是牢房和酷刑室。當有敵人進攻時，附近村莊的村民便會帶上牛羊進入城堡，在那兒待上一段時間，因此城堡裡必須要有足夠的糧食儲備。

左圖是法國皮埃爾豐城堡。你應該可以觀察到城堡下層的城牆，窗戶非常少。我還要告訴你們一件事，其實，皮埃爾豐城堡原本已經慢慢傾塌了，大約在一八五〇年才重建起來。

！校長爺爺小叮嚀

❶ 在封建制度中，國王或王子征服了一個國家後，就會把整個國家的土地分給他手下的幾個貴族，然後這些貴族又會把自己分到的土地分給其他的貴族，其他的貴族又可以把自己的那份土地分給各個騎士。

❷ 城堡周圍建有高大厚實的石牆，石牆外面是一條很深的水渠，叫做「護城河」，進入城堡的唯一通道就是護城河上的吊橋。

❸ 城堡的城門處以及沿著城牆都建有許多大型的高塔，高塔上只有窄窄的幾個開口當作窗戶。弓箭手可以從這些開口往外射箭，但外面的箭卻射不進來。

哥德式建築
高聳入雲的建築

年代：西元12世紀～西元16世紀
主要建築類型：哥德式教堂
建築風格：哥德式建築是由羅馬式建築演化而來，不同於羅馬式建築使用圓拱，哥德式建築改為使用尖拱。

下面我要介紹的這類建築是以一些「從來沒有自己建築風格」的人命名的，這些人除了小木棚外，沒有建過其他建築，但根據這些人命名的建築卻是世界上最著名的建築風格。聽起來很奇怪，對吧？

那些只修建過小木棚的人叫做哥德人。而與哥德人毫無聯繫的那類漂亮建築則叫做「哥德式建築」。如果說哥德式建築與哥德人毫無關係，那為什麼還要叫這個名字呢？

原因很奇怪。今天在我們看來，哥德式建築非常神奇漂亮。但奇怪的是，有些人卻非常鄙視這些漂亮的建築。他們認為只要不是來自希臘或羅馬的建築風格都是不好的，他們還認為哥德式建築非常粗俗野蠻。而他們能想到最粗俗野蠻的民族就是征服了羅馬的哥德人了，因此他們就將這種漂亮的建築稱為「哥德式建築」。這不僅表明了那些人認為這些建築非常粗俗，而且暗示了他們認為這種建築風格肯定是由哥德人發起的，總之這個名稱其實是對哥德人的諷刺和挖苦。

哥德式建築也是從羅馬式建築發展而來。建築師一直都在試著用石塊修建教堂的中廳拱頂，因為石塊比木頭更防火。一開始，中廳拱頂是建成筒形拱頂，形狀像木桶的底端。建筒形拱頂需要許多木製的拱頂支架，因為如果拱頂寬度很大，拱頂的各個部位都得用拱頂支架支撐起來，直到所有石塊都放好後才能取掉。建拱頂支架需要耗費相當多的木材，所以當有人發現有一種可以用很少的拱頂支架便能建好拱頂的方法時，大家都認為這個發現

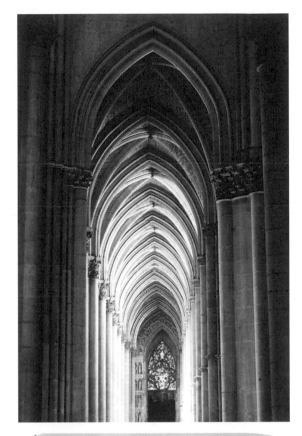

哥德式教堂內部。哥德式教堂使用的是「尖拱」。

意義重大。這個新方法就是：先從拱頂的四個角出發、建造兩個相互交叉的拱肋，就像兩個交叉的拱門或兩段交叉的鐵環，然後再將拱頂中剩下的部分一點點的補建上去。

接著又有了另一個發現，那就是建築師發現尖拱有時比圓拱更好。事實上這並不是新的發現，因為小亞細亞人使用尖拱已有許多年了，只不過參加十字軍東征的騎士們在返回歐洲時，帶回了這個想法。你可能認為，把圓拱改為尖拱不過是件小事，沒什麼了不起，但事實上這個小

小的改動卻意義重大，以下就是原因。

圓拱的高度必須要由寬度決定，也就是說拱頂的開口越寬，拱頂也就要越高。尖拱則不同，不管拱頂的開口有多寬，你都可以自由決定拱頂的高度，想要多高就可以建多高。你可以把雙手放到一起組成一個拱形來證明，假如你的兩個手掌間的距離保持不變，那麼你的手指只能形成一個圓拱，卻可以形成幾個不同高度的尖拱。

建築師在用石塊修建大教堂時，發現將中廳拱頂建成尖拱要比建成圓拱容易得多。當然尖拱也會對底下的牆壁造成側向的壓力，因此牆壁就得砌得非常厚，並且要用扶壁好好固定起來。但他們又發現，如果將拱頂建成十字拱頂，側壓力主要來自於拱肋的各個角，這樣一來，如果在拱肋的各角砌上厚厚的扶壁，牆壁的其他部分就可以建得很薄了，甚至到最後，扶壁之間的牆壁都不需要承受支力了，可以直接安裝玻璃。因此最終教堂外面的牆壁便成了每兩個石扶壁之間夾一塊大玻璃。

因此不僅牆壁變得更薄了，扶壁也發生了變化。大家都知道扶壁是不可能飛的，但哥德式建築中的扶壁卻叫做「飛扶壁」。飛扶壁倚靠在牆上，看起來就像一個人拿著一根木棍推向牆壁。飛扶壁抵壓著牆壁的頂部，使牆壁不被拱頂和屋頂的重量壓塌。

右圖便是法國一座教堂上的飛扶壁。總結一下，交叉拱、玻璃與扶壁交替的牆壁、飛扶壁是三個值得紀念的重要發現，正因為有這三個新發現，才有了美侖美奐的哥德式建築。當然還得記住，哥德式建築之所以叫這個名字，並不是因為是由哥德人發明的。

哥德式建築與古希臘和古羅馬建築完全不同。古希臘和古羅馬建築都是牢牢固定在地面上，幾乎所有的重量都是直接向下的。但哥德式建築是各個方向壓力的平衡，只要有側壓力存在的地方，就會有一個飛扶壁來平衡這股壓力。

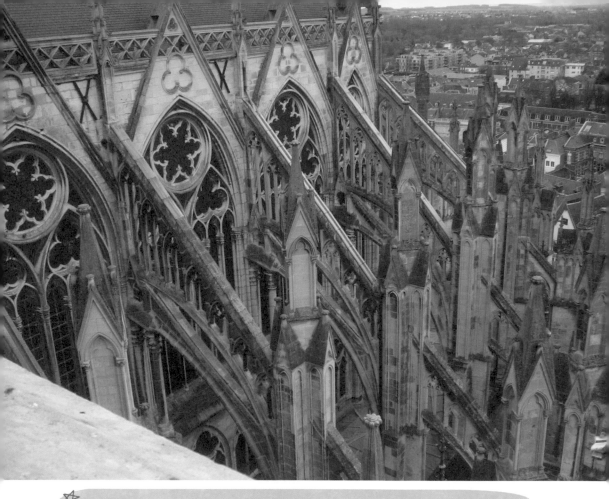

希臘和羅馬式教堂中的線條大部分都是縱長走向，算是橫向建築。哥德式大教堂則是直向向上，直聳雲霄，大部分的線條都把視線引向上方，而且有些細節部分也有這種作用，比如尖拱。總而言之，一座哥德式大教堂看起來就像是一首獻給上帝的讚美詩。

! 校長爺爺小叮嚀

1 圓拱的高度必須要由寬度決定，也就是說拱頂的開口越寬，拱頂也就要越高。尖拱則不同，不管拱頂的開口有多寬，你都可以自由決定拱頂的高度。

2 飛扶壁倚靠在牆上，看起來就像一個人拿著一根木棍推向牆壁。飛扶壁抵壓著牆壁的頂部，使牆壁不被拱頂和屋頂的重量壓塌。

3 哥德式建築是各個方向壓力的平衡，只要有側壓力存在的地方，就會有一個飛扶壁來平衡這股壓力。

法國哥德式建築
獻給聖母的讚歌

年代：西元12世紀～西元16世紀
主要建築類型：聖母院
建築風格：世界上最精美的哥德式大教堂大多在法國，其中，最著名的建築正是巴黎聖母院。巴黎聖母院最明顯的哥德式建築特徵，就是整座建築呈拉丁十字形。

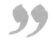

今天建一座高樓只需幾個月。但過去人們建一座哥德式建築卻要花幾百年，其中德國的科隆大教堂甚至花了六百多年才建好。

最重要的哥德式建築便是大教堂。而且一提到「哥德式建築」，大部分人首先想到的便是法國，因為世界上最精美的哥德式大教堂大多位在法國。

哥德式大教堂是用愛心築成的，教堂所在村子和周圍村子的鄉親都會為教堂的修建做出貢獻、工匠行會的成員負責打磨和堆砌石塊。如果工作做得不好，行會是絕對不允許通過的，因此整座大教堂中找不到任何造假的東西，連屋頂上的石雕都做得非常精致，彷彿人們真的會爬上去認真研究這些雕刻。

可能正因為如此，哥德式大教堂才能被列為除古希臘建築外，世界上最精美的建築典範。希臘神殿和哥德式大教堂的工匠各自留下了不同風格的建築，但相同的是他們都勤勉認真。

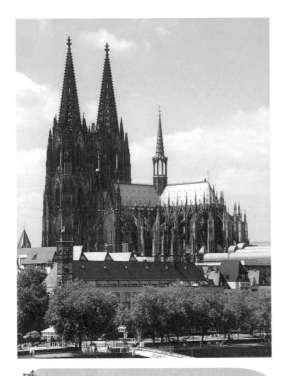

✦ 德國科隆大教堂就是相當典型的哥德
式建築（拍攝者為 FJK71 from 維基百
科）。

大部分的法國哥德式大教堂都是為聖母瑪麗亞而建的，叫做「聖母院」。因為法國建的聖母院實在太多了，每座聖母院都只是根據所在城鎮來命名，如夏特爾聖母院和蘭斯聖母院。不過如果直接稱呼聖母院的，通常指的是巴黎聖母院。

巴黎聖母院的西端，也就是跟祭壇相對的那端，有兩座高塔。高塔底下和中間有三個入口，一個通往中廳，旁邊兩個分別通往側廊。入口上方是一排排先知和聖人的雕像，密密麻麻疊在一起。

每個入口上面有一排大型的國王雕像，國王雕像再往上便是一個圓形大窗戶，叫做「輪輻窗」或「玫瑰花窗」。玫瑰花窗上鑲滿了五顏六色的玻璃，使得教堂內部呈現出柔和的淡紫色光暈。

巴黎聖母院呈拉丁十字形，事實上差不多所有的哥德式大教堂都是拉丁十字形。十字的架臂叫做教堂的「翼」，左右翼在中廳處交叉，叫做「交叉口」。交叉口上建有一座細長的尖塔。你可以在右頁圖中看到，那座尖塔就在兩座高塔之間。

據說，巴黎聖母院的正面是世界上最精美的。儘管法國的每一座大教堂都有某部分可以視為世界上最好的。所以，如果說將每座教堂中

巴黎聖母院正面。

最好的部分都拿出來，然後放在一起組建成一座新的教堂，那這座教堂該有多完美呀！不過儘管完美，這座教堂卻不一定會比單個教堂有趣。畢竟太過完美也並非好事。

巴黎聖母院的兩座平頂高塔上原本也是要建尖塔的，但等到可以建尖塔時，已過去太多年了，人們也就漸漸忘記要建尖塔了。有些大教堂中，兩座高塔只有一座上面建了尖塔。還有一座非常漂亮有名的大教堂，它的幾座尖塔是在不同時期建好的，所以並不怎麼相似，這座教堂就是著名的夏特爾大教堂。

夏特爾是法國的小城，離巴黎大約九十六．五公里。夏特爾大教堂不僅因為其兩座尖塔而著名，還因為其外牆上的彩繪玻璃而聞名。夏特爾大教堂牆上的玻璃都繪有五顏六色的聖經圖案。太陽光透過彩色玻璃照進教堂內，帶來美侖美奐的光影效果。不過我現在要給你們看的右頁這幅圖，並不是夏特爾大教堂的彩繪玻璃，而是巴黎聖禮拜堂的內部圖。你可以從圖上看到，整個教堂大部分的牆壁都是玻璃，石壁部分非常少，差不多只有用來固定玻璃的石框架。單獨的玻璃塊用鉛條連在一起，組成的玻璃牆便固定在石框內，用來固定的石框叫做「窗格」。

隨著更多新哥德式大教堂的修建，窗格的形狀也發生了變化。通常透過窗格的形狀，我們可以很容易分

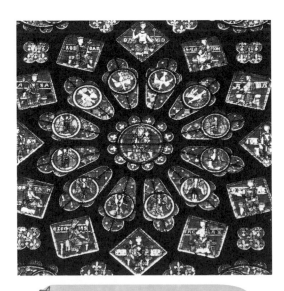

☆ 夏特爾大教堂的玻璃鑲嵌畫。

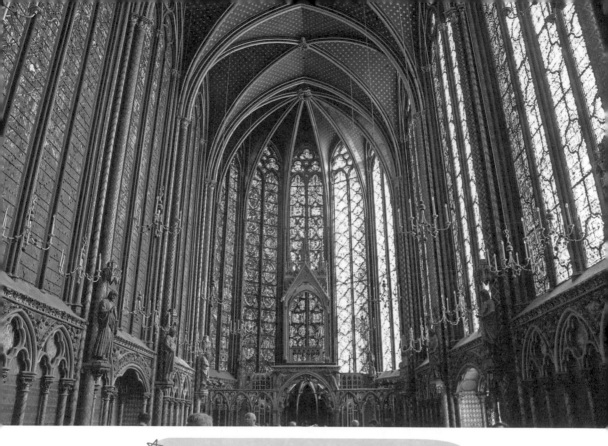

辨出修建的時間。

　　人們認為蘭斯聖母院的入口是所有教堂中最精美的。蘭斯聖母院同樣因為其整體建築的比例或外形而聞名，同時覆蓋整個教堂外牆的許多石雕也非常有名。不幸的是，這座教堂是在戰火紛飛的第二次世界大戰時期建造的，後來被德國的炮彈擊中，嚴重受損。戰爭結束後，人們盡可能修復了這座教堂，因此現在蘭斯聖母院差不多完全恢復了原貌。

　　蘭斯聖母院能夠得到重建，這真是萬幸，因為還有許多漂亮的古老建築在戰爭中被摧毀，或是受損嚴重，無法重建了。比如漂亮的帕德嫩神廟便在一場戰爭中被炸掉了。

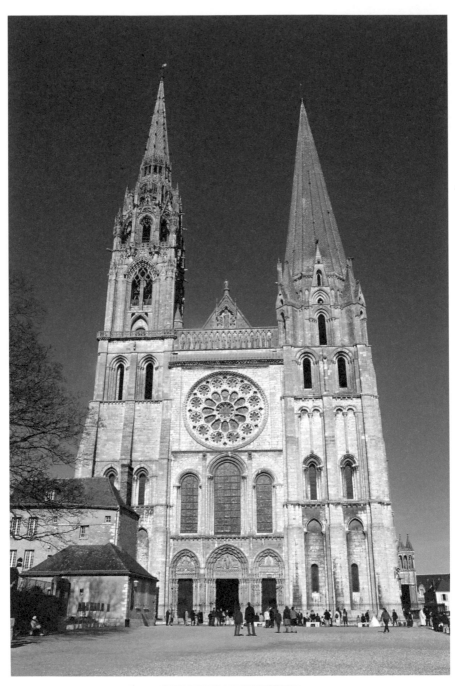

法國夏特爾大教堂。

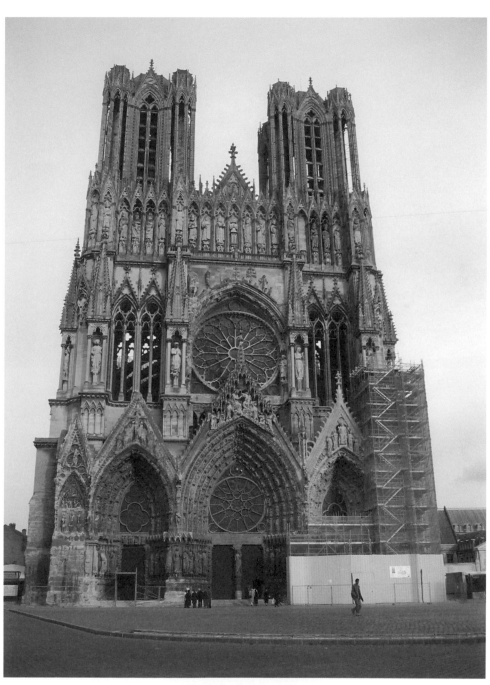

法國蘭斯聖母院。

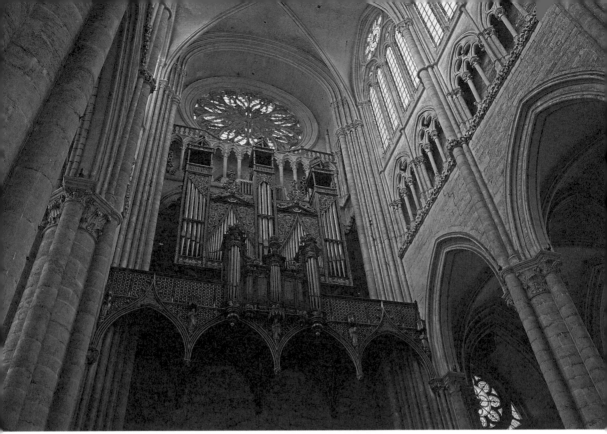

☆ 亞眠聖母院的中廳。

許多人都認為亞眠聖母院的中廳是哥德式大教堂中最好的建築。
下面，我們就來總結一下，看看每座教堂最好的部分是什麼：

巴黎聖母院的正面

亞眠聖母院的中廳

蘭斯聖母院的入口和雕刻

夏特爾大教堂的尖塔和玻璃

法國北部有許多哥德式建築，差不多每座小鎮都有自己的哥德式
大教堂。因為這些教堂都是為上帝而建，所有人都會盡其所能建得更為

金碧輝煌。中世紀時期的所有藝術形式都可以在這些教堂裡或在這些教堂裡舉辦的宗教儀式中找到，包括：繪畫、彩繪玻璃、雕塑、建築、音樂、壁畫、珠寶，以及製作祭壇時用的稀有金屬。高聳入雲的哥德式建築風格最適合建教堂，甚至到今天，還有許多人認為最適合用於現代教堂的建築風格非哥德式莫屬。

！校長爺爺小叮嚀

1. 法國巴黎聖母院的圓形大窗戶叫做「輪輻窗」或「玫瑰花窗」，玫瑰花窗上鑲滿了五顏六色的玻璃，使得教堂內部呈現出柔和的淡紫色光暈。

2. 法國夏特爾大教堂不僅因為其兩座尖塔而著名，還因為其外牆上的彩繪玻璃而聞名。

3. 二次大戰時所建造的法國蘭斯聖母院曾在戰爭中被砲彈擊中，但幸好後人努力的重建，才能讓我們現在可以欣賞到這座聖母院。

英國哥德式建築
鄉村教堂

年代：西元 12 世紀～西元 16 世紀
主要建築類型：鄉村教堂
建築風格：比起法國教堂，英國教堂更長、更窄，因為需要容納的
人比法國少；中廳和側廊的大門外，還有側門與小門廊，
用來遮擋風雨；最後，英國哥德式大教堂只在中廳上方
有一個主塔。

你有沒有注意到，上一篇插圖中的所有教堂，看起來都是位於城區。事實上，法國幾乎所有教堂都位於城鎮，周圍沒什麼空地，全部是住宅、商店等等，所以很難看清楚法國教堂的外觀。

英國教堂則完全相反，主要建在鄉間，因此周圍有許多空地，全是花草樹木，漂亮的周邊環境使得教堂本身看起來更加漂亮。

那麼，為什麼法國的教堂要建在城市，而英國的教堂卻建在鄉間呢？這是因為法國的教堂都是城裡人建的。那時候的教堂用途要比現在多得多，除了做祈禱和禮拜，教堂還當作學校、劇院和公共會議廳。鑒於教堂對於城市人民的生活如此重要，也就必須建在城鎮中心了。

但英國的教堂主要是修道士所建，主要供自用。村民有自己的郊區禮拜堂用來做禮拜。

普通民眾當然也可以去大教堂做禮拜，但大教堂主要是為隱修士

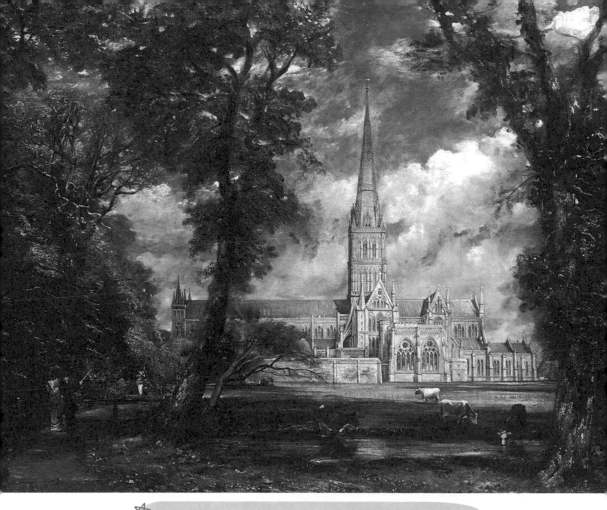

英國索爾茲伯里大教堂（英國畫家約翰·康斯特勃所繪）。

所建。隱修士住在修道院是為了遠離外界，專心修行，所以大部分的修道院都是建在遠離城市的鄉村。

因此英國教堂和法國教堂的第一個差別就是：前者位於鄉村，後者位於城市。

不過除了這個，還有第二個差別：

英國的教堂要比法國教堂更長、更窄。英國的教堂看起來又長又窄，法國教堂則又短又寬。這是因為，英國教堂的東端是隱修士做禱告

的地方，必須夠長才能容納下許多隱修士。而法國教堂經常會有大批民眾前來聽牧師佈道，所以空間更寬更短，這樣所有的人才能聽得到牧師的聲音。總之每個國家教堂的形狀都根據用途來決定。

除此之外，還有第三個差別：

大部分法國教堂在西面都有通向中廳和側廊的大門。但除了西面的大門外，英國教堂在兩旁還有側門，側門外建有小門廊，用來遮擋風雨。

最後，還有第四個差別：

大部分法國哥德式大教堂在西面的入口都有兩座高塔。但許多英國哥德式大教堂只在中廳上方有一個主塔，或者有些教堂在西面完全沒有塔。

所以，這就說明同一種建築風格在不同國家也可能完全不同。難怪英國人總認為英國的哥德式建築是最好的，法國人卻認為法國的才是最好的。

關於哥德式大教堂，另一個值得注意的地方是，幾乎沒有一座教堂是一次就建好的。在多數情況下，教堂可能一開始修建時是羅馬式，等幾年後完成的時候卻成了哥德式。比如英國的達勒姆大教堂，這是英國人當初為了抵禦蘇格蘭人而建的碉堡式教堂，中廳是諾曼第式風格，高塔卻是哥德式風格。

相比於其他教堂，達勒姆教堂更加簡單，外觀沒有太多裝飾，因此看起來也就更加莊重。

隨著時間的推移，英國的哥德式建築也出現了一些變化。根據不同的時期，英國的哥德式建築可以分為四種風格。但有時候，因為建一座大教堂需要的時間實在太長了，一座教堂可以同時擁有不同時期的四種風格。

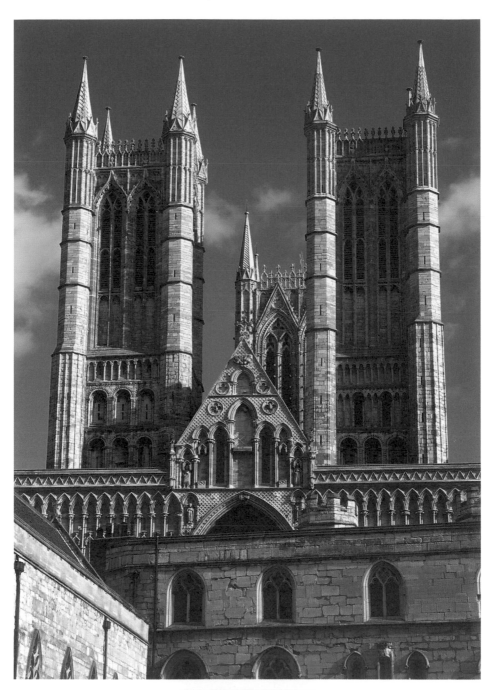

✡ 英國林肯大教堂。

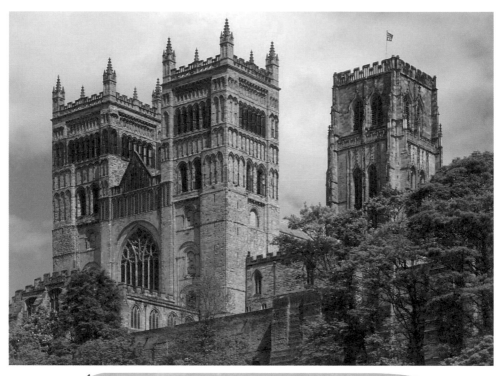

英國達勒姆教堂（拍攝者為 Jungpionier from 維基百科）。

　　十三世紀修建的哥德式大教堂為早期英國式，如索爾茲伯里大教堂，擁有英國所有教堂中最高的尖塔。

　　十四世紀的哥德式建築是裝飾式，如林肯大教堂的中廳和西端。

　　十五世紀的哥德式是垂直式，典型代表是坎特伯里大教堂上的高塔。

　　最後一個是都鐸王朝時期，這段時期內流行的哥德式叫做都鐸式，典型代表是西敏寺中著名的亨利七世禮拜堂。

　　西敏寺本身比大部分英國建築都更具法國教堂的風格，可能是因為位於倫敦城區。這裡因埋葬了許多英國偉人而著名。

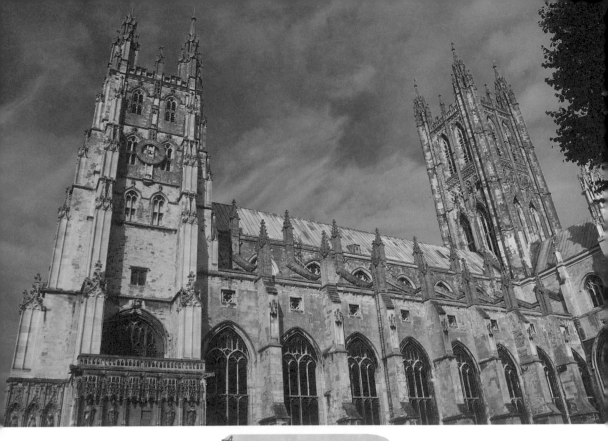

☆ 英國坎特伯里大教堂。

　　如果你有收集剪貼畫的習慣，你可以試著去找另外兩座著名大教堂的圖片。一座是彼得伯勒大教堂，在正面的拱門入口有一排高大的尖拱，差不多有屋頂那麼高。另一座是威爾士大教堂，其橫翼和中廳的交叉處有一座著名的高塔，我保證你肯定會很喜歡這座塔。如果還沒有剪貼本，就買一本吧。這樣你就可以搜集你喜歡的圖片貼上去，很好玩的。你還可以跟好朋友比賽，看誰最先收集齊八張不同的英國大教堂的圖片。你可以從雜誌上或旅遊手冊上去找這些圖片。這樣等你以後去英國旅遊時，看到每座大教堂都會覺得很親切，就像見到老朋友一樣。

！校長爺爺小叮嚀

❶ 英國教堂大多都在鄉間，周圍有很多空地，因為英國的教堂主要是修道士所建，村民有自己的郊區禮拜堂用來做禮拜。

❷ 哥德式大教堂幾乎沒有一座教堂是一次就建好的。在多數情況下，教堂可能一開始修建時是羅馬式，等幾年後完成的時候卻成了哥德式。

❸ 都鐸王朝時期流行的哥德式叫做都鐸式，典型代表是西敏寺中著名的亨利七世禮拜堂。

其他哥德式建築
環遊歐洲

 年代：西元12世紀～西元16世紀
主要建築類型：哥德式大教堂、唱歌塔
建築風格：除了義大利、法國、英國，許多歐洲國家也有哥德式建築。
這些歐洲哥德式看起來雖然太過笨重，但精美的細節卻
可以忽略掉這些缺點。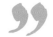

我有一個朋友，花了幾乎整個夏天騎著自行車穿行歐洲，到處看風
景。他是個年輕的美國建築師，希望透過這種方法盡可能的參觀
哥德式建築，同時又鍛煉身體。他騎著自行車穿行了整整一千七百七十
公里，但等暑假快結束時，他發現還有一些他希望參觀的建築已經沒時
間騎自行車去了，而且，這些建築還分佈在歐洲的不同地區。所以他賣
掉了自行車，搭飛機去了那些建築所在地。坐飛機一天可到達的地方，
比騎自行車三個月才能到達的地方還要遠。

他首先飛去了德國的科隆，這個名字聽起來有點像古龍香水，但
事實上，科隆是德國的大城市，因其龐大的哥德式大教堂而聞名。科隆
大教堂是中歐最大的哥德式大教堂，尖頂高一百五十二公尺，相當於
三十層樓的高度。

科隆大教堂始建於一二四八年，建築過程很漫長，六百年後，也
就是一八八〇年才完成。不過比起其他許多教堂這已經很好了，因為有

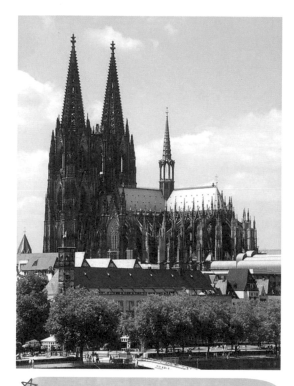

德國科隆大教堂（拍攝者為 FJK71 from 維基百科）。

許多教堂到後來根本就沒有繼續蓋，也永遠不會再蓋了。

科隆大教堂就其自身長度來看有點寬，因此許多人都認為它沒有法國的教堂漂亮。而且西翼的雙子塔和尖頂底部都太大、太笨重，在視覺上拉小了建築的其他部分。整座教堂各個部分的比例不是很協調，也就是說，儘管教堂的每個細節部分都建得非常精美華麗，整體搭配上卻不怎麼協調。上面提到的那個年輕建築師當然也知道這些缺陷，但當他看到教堂上成千上萬的石雕人物、高高的尖頂、聳立的高塔和飛扶壁時，他完全驚呆了，所有的缺陷都被拋諸腦後。事實上也正是因為這些精美的細節，科隆大教堂才能舉世聞名。

年輕的建築師接著從科隆飛往比利時的安特衛普。安特衛普大教堂是比利時最為華麗的教堂，其西側正面留有兩座高塔的空間，但後來只建了一座，另一座一直都沒再建，取而代之的是一座小小的尖塔。

唯一建好的那座高聳入雲的高塔，頂部較小，就像一個尖頂，塔身有許多石雕，看起來像是用石頭雕的花邊。整座塔非常優美，但花邊看起來有點過於花哨。另一座塔一直沒再建，很可能是因為只建一座反

比利時安特衛普大教堂。

而更好。否則,建兩座高塔會使整個教堂看起來就全是塔了,就如科隆大教堂。

除了安特衛普大教堂內的高塔外,比利時還有其他許多漂亮的塔,但它們大多不是建在教堂裡,而是獨立存在的。

這些塔通常叫做「唱歌塔」,因為塔內的大鐘會發出悅耳的音樂。 唱歌塔不但漂亮而且實用,比如,塔的鐘聲可以用來召集民眾、出現危險時發出警告,還可以用來宣佈勝利的好消息。比利時應該為它漂亮的哥德式塔而自豪。

除了唱歌塔外,比利時還有許多非教堂的哥德式建築。哥德式風格因為看起來高聳入雲,很適合建教堂,所以大部分的哥德式建築都是教堂。但比利時的許多非教堂哥德式建築也很漂亮。既然不是教堂,這些建築自然也不是十字形,其中有些也像教堂一樣有高塔和尖頂,有些卻沒有。有些是市政府建立的,用做市政廳,供公眾開會;有些是用做行會的俱樂部或總部。每個行業都有自己的行會,例如:泥瓦匠行會、鐵匠行會、船夫行會、商人行會、屠夫行會、麵包師行會、燭台匠行會等等。每個行會當然也希望有自己的俱樂部。比利時的許多行會俱樂部都是漂亮的哥德式風格。

許多哥德式市政廳和行會俱樂部都建有斜屋頂,上面是一排排的天窗。伊佩爾的克洛斯廳便是中世紀時期比利時最著名的建築,但這座教堂早就在世界大戰期間被燒毀了。我的那位建築師朋友去得太晚,所以看不到這座教堂了。

那位年輕的建築師告訴我:「遊完比利時後,我搭飛機去了西班牙。我想去看看世界上最大的哥德式大教堂,也就是位於西班牙布爾戈斯小鎮的布爾戈斯教堂。這座教堂的雙子塔讓我想起了科隆大教堂,除了有兩個尖頂外,雙子塔中間還有一座八邊形高塔。大教堂周圍還有迴

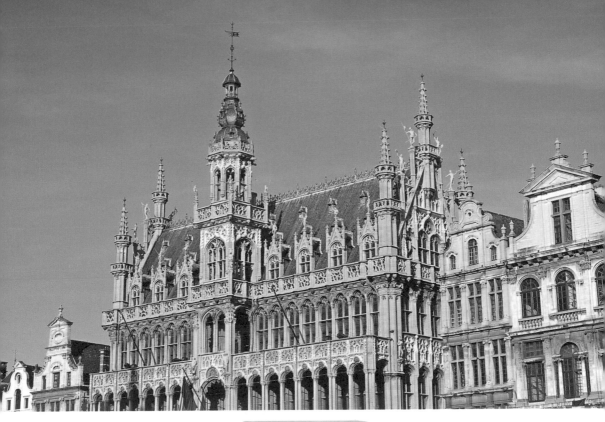

布魯塞爾市政廳。

廊、禮拜堂和大主教的宮殿。」

　　布爾戈斯位於西班牙北部，相比於西班牙最南端的教堂，布爾戈斯大教堂更具法國和德國教堂的風格。西班牙南部長期由阿拉伯的摩爾人統治，因此那裡的哥德式大教堂具有許多摩爾人建築的特色。在下一篇我將給你們介紹摩爾人的建築風格。

　　接著，我的那位朋友就快速穿過了庇里牛斯山、法國和阿爾卑斯山到達義大利，因為他知道在那裡他能看到威尼斯哥德式建築。

　　聖馬可大教堂屹立於聖馬可廣場，頂部有五個圓頂，極具拜占庭式建築風格。聖馬可大教堂旁邊是一座四層樓高的建築，名為總督府，也是哥德式風格（注意到 P122 圖中的尖拱了吧），但與其他哥德式建築很

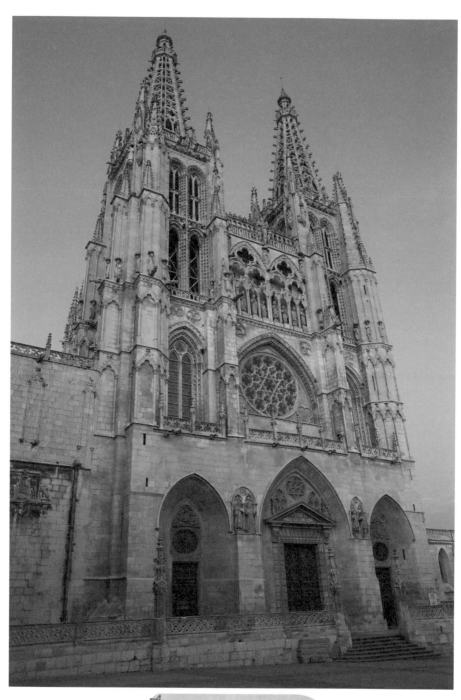

西班牙布爾戈斯教堂。

不一樣。總督府的底下兩層是長排的尖拱柱廊，形成兩排環繞建築的遊廊。

　　總督府的上半部分是採用固定圖案，以及用粉白色大理石砌成的平面牆壁。下半部分精美的拱廊在上半部分平面牆的襯托下，顯得更加漂亮，就如一輛舊汽車會把新汽車襯托得更新。不過，平面牆的面積也不能太大，否則整棟建築看起來就會太過單調。正因為上下部分搭配得恰到好處，總督府才成了聖馬可廣場上一道美麗的風景。

　　威尼斯還有許多規模稍小的哥德式建築。不過若想參觀這些建築，你得坐船去，因為大部分建築都位於水道旁，坐船你就可以直達建築前門的階梯。我的那位建築師朋友就是這麼做的，他搭了一艘平底船，然後在三天內參觀了所有想看的建築，三天後他便坐船返回紐約了。在回來的船上，他將自己拍下的照片整理成相冊。他說他非常開心，因為搭飛機旅行讓他能有機會拍下這麼多漂亮建築的照片。

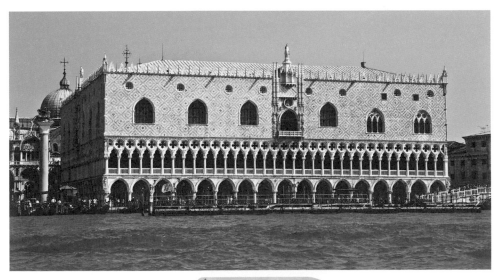

威尼斯總督府。

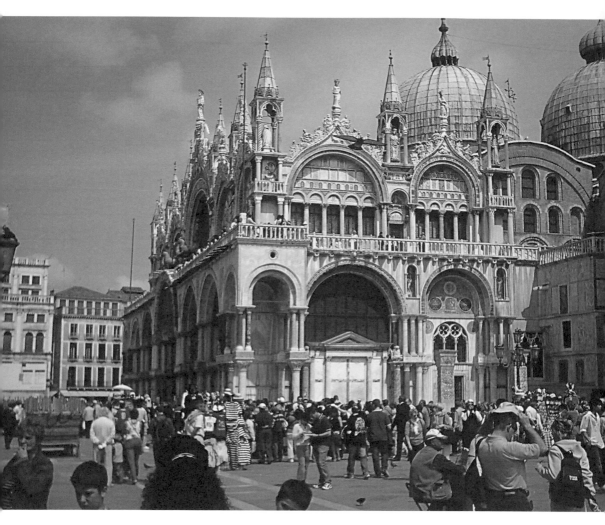

義大利聖馬可教堂。

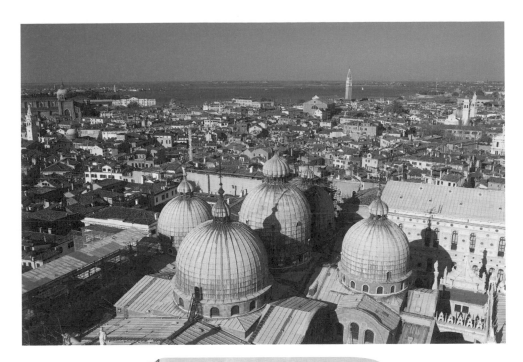

義大利聖馬可教堂上的五個圓頂。

校長爺爺小叮嚀

1. 科隆大教堂是中歐最大的哥德式大教堂，尖頂高一百五十二公尺，相當於三十層樓的高度。

2. 布爾戈斯位於西班牙北部，相比於西班牙最南端的教堂，布爾戈斯大教堂更具法國和德國教堂的風格。

3. 義大利聖馬可大教堂屹立於聖馬可廣場，頂部有五個圓頂，極具拜占庭式建築風格。

中世紀伊斯蘭建築
芝麻開門

年代：西元711年～西元1492年
主要建築類型：清真寺、宣禮塔
建築風格：西元711年，摩爾人入侵今日的西班牙地區，也因此帶
　　　　　入了伊斯蘭教的建築風格。因為伊斯蘭教的教義影響，
　　　　　清真寺必須用無生物的圖形來裝飾。

在《一千零一夜》中有這麼一個故事：阿里巴巴來到四十大盜的洞口，發現石門緊鎖著，便叫了聲：「芝麻開門！」門馬上就開了。

　　阿里巴巴是伊斯蘭教徒（穆斯林），水手辛巴達、阿吉布王子和《一千零一夜》中其他所有好玩的人物也都是伊斯蘭教徒。

　　「芝麻開門！」讓我們看看，如果說出這個神奇的詞語，這一篇會不會向我們敞開通往伊斯蘭建築寶藏的大門。

　　伊斯蘭教徒信奉《古蘭經》，就如同基督教徒信奉《聖經》一樣。**《古蘭經》裡規定，所有伊斯蘭教徒不得畫任何生物的畫像。**所以你應該很容易猜到，伊斯蘭教教堂，也就是清真寺，一定與哥德式大教堂很不同，不會像哥德式大教堂那樣刻滿了人物、花草樹木的雕像。

　　如果你生活在伊斯坦堡或其他伊斯蘭教城市，肯定也會注意到清真寺和哥德式大教堂的另一個區別——拱頂的形狀不一樣。清真寺的拱

頂一般是橢圓形的，像半個雞蛋，而且屋頂通常有一個甜菜根形狀的尖頂。所有的清真寺都不用圓拱頂，因為在伊斯蘭教中，圓拱頂在過去是墳墓的標誌，所以只有當建築是用來作為墳墓時，才會修建圓拱頂。

如果你仔細的觀察一座伊斯蘭教建築，就會發現這些建築的工匠們都是非常出色的石雕匠，儘管他們的宗教並不允許他們雕刻任何生物的雕像。他們雕刻的是種特殊的圖案，裡面有直線、曲線、方塊、圓圈、斜方形、星形、Z字形和十字形。有些圖案雕得非常精美，連成一個網狀，看起來像是石刻花邊。

下頁這座建築內部的雕刻和裝飾比外觀更豐富。內部的裝飾叫做阿拉伯裝飾圖案，因為最初的伊斯蘭教徒是阿拉伯人，他們修建的許多清真寺都是用這種裝飾圖案的。有些時候阿拉伯裝飾圖案是《古蘭經》中的經文，因為阿拉伯文字非常優美，可以當作漂亮的裝飾。

我們熟悉的伊斯蘭教建築還有一種內部裝飾形式，是其他建築所沒有的：在伊斯蘭教建築內，拱頂下方（也就是室內的天花板處）通常有一種奇怪的雕刻，看起來像是無數倒掛在屋頂的小石柱。

每個伊斯蘭教鄉村，都至少有一座宣禮塔，宣禮人每天要爬上樓五次，呼喚人們禱告。有些清真寺會在寺院的每個角建一座宣禮塔。宣禮人大聲唱著：「快去禱告！快去禱告！真主阿拉！先知穆罕默德！」這時所有虔誠的伊斯蘭教徒就會面朝聖城麥加的方向，跪地禱告。麥加是先知穆罕默德出生和生活的地方，因此被稱作聖城。每個清真寺在最接近麥加的牆上都有一個壁龕，相當於基督教堂裡的祭壇。

早期的伊斯蘭教徒認為，想要讓更多人皈依伊斯蘭教，僅僅說服別人信仰是不夠的，他們威脅別人說：「如果你不信伊斯蘭教，我們就殺了你。」

這樣一來，伊斯蘭教便很快從其發源地阿拉伯傳播開來，由此可

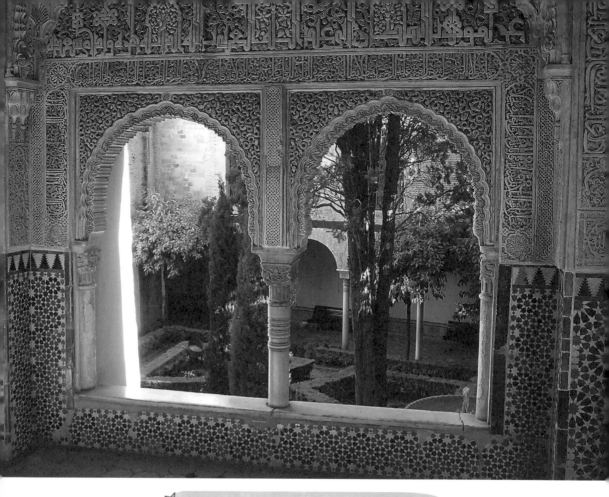

位於西班牙的阿罕布拉宮中的石刻花邊裝飾。

見阿拉伯人都是很好的征服者。伊斯蘭教往東傳播到了波斯，一直到印度，巴格達成了東部伊斯蘭教的首都。阿拉伯人往西穿過埃及，經過北非，一直到達直布羅陀海峽。他們並沒有止於此，相反，他們修建了船隻，一直航行到了西班牙，然後穿過西班牙，將伊斯蘭教一直傳播到遙遠的法國。要不是後來法國人在圖爾小鎮發起一場戰爭，阻止阿拉伯人的繼續前行，很可能所有的歐洲人都已成了伊斯蘭教徒。

不過許多西班牙人的確成了伊斯蘭教徒，在西班牙的阿拉伯人稱

為摩爾人，他們將西班牙哥多華建為西部伊斯蘭教的首都，而巴格達是東部伊斯蘭教的首都，正如羅馬帝國曾經有東部和西部的首都——君士坦丁堡和羅馬一樣。摩爾人統治西班牙達七百多年之久，大約到哥倫布時期才完全被趕出西班牙。

摩爾人在哥多華修建了一座大清真寺，直到今天還存在。你還記得吧，當初伊斯蘭教徒攻下君士坦丁堡時，將那裡的聖索菲亞大教堂改成了清真寺。在哥多華則發生了相反的事，因為摩爾人最終被趕出了西班牙，基督徒便將那座清真寺改成了一座基督教教堂，而且維持至今。

就目前來看，西班牙最有名的伊斯蘭教建築是阿罕布拉宮。人們將這座宮殿建在陡峭的石山上，從而可以阻止敵人進攻。宮殿內有許多不同的建築，分別是衛士室、眾多大廳、花園和庭院等，全都裝飾有成千上萬的阿拉伯花紋。其中的獅庭你可能聽說過。獅庭四周都是拱廊，看起來有點像個迴廊，中間是個巨大的大理石盆，安放在十二隻石獅背上，當作噴泉。

我想，接下來你一定會問我一個難堪的問題了，之所以難堪，是因為我根本回答不出來。那就是：「既然摩爾人不能夠雕刻任何生物，這些石獅又是怎麼回事呢？」

這個問題的答案我也不知道。可能這些石獅只是例外吧；也可能這些石獅是基督徒雕的，只不過被摩爾人俘獲了，然後放進了阿罕布拉宮；還可能……誰知道呢！下頁有一幅「獅庭」的圖，你能看到圖中的阿拉伯裝飾圖案嗎？

摩爾人在西班牙留下的另一座著名建築是希拉爾達塔。希拉爾達指的是放在塔頂的風向標。風向標是一種宗教標誌，會隨著風向的變化而搖擺。希拉爾達塔的頂部三層是基督教文藝復興時期的建築風格，因為基督徒將摩爾人從西班牙趕出去後，他們便把伊斯蘭教建築占為己

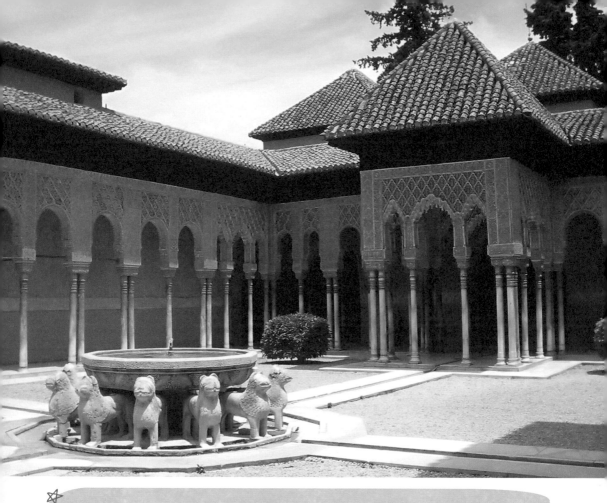

西班牙阿罕布拉宮中的獅庭，中庭有一座安放在十二隻石獅背上石盆，用來當作噴泉。

用，通常也會補建一些東西。

　　接下來我將帶你們去東方之國印度。在印度阿格拉有一名伊斯蘭教國王，他為妻子建了一座建築。要是你知道這座建築是什麼會大吃一驚，是一座陵墓，而且這座陵墓是他妻子還沒去世時就建好了。

　　這在我們看來很奇怪，但在當時卻是一種風俗。這種風俗很實用，因為國王和王后在世時就把這座陵墓當作招待賓客的娛樂場所。他們死後，便被埋葬在裡面。

這座圓頂陵墓叫做泰姬陵瑪哈陵。許多遊客看到泰姬陵瑪哈陵後，都會讚歎它是世界上最漂亮的建築，甚至超過帕德嫩神廟。泰姬陵瑪哈陵由大理石建成，在太陽底下熠熠發光，像漂亮的白寶石。建築周圍有花園、樹木、草地和噴泉，正前方還有方形水池，水面倒映著樹木和泰姬陵瑪哈陵。

　　伊斯蘭建築的故事就講到這裡。我們就模仿阿里巴巴的話來結束這一章吧：「芝麻關門！」

印度泰姬瑪哈陵。

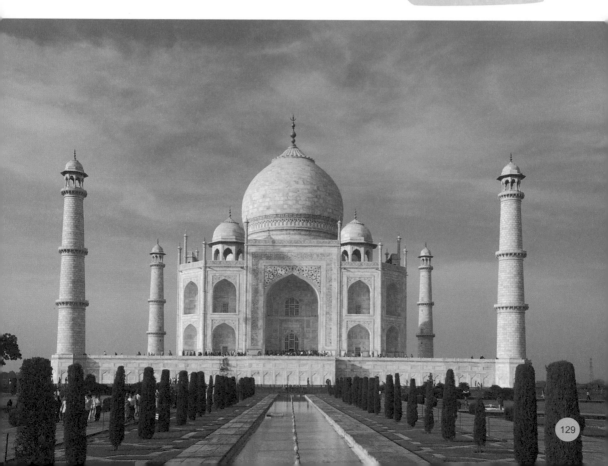

！校長爺爺小叮嚀

❶ 《古蘭經》裡規定，所有伊斯蘭教徒不得畫任何生物的畫像，因此伊斯蘭教建築不像哥德式大教堂那樣刻滿了人物、花草樹木的雕像。

❷ 在西班牙的阿拉伯人稱為摩爾人，他們統治西班牙達七百多年之久，大約到哥倫布時期才完全被趕出西班牙。

❸ 西班牙希拉爾達塔的頂部三層是基督教文藝復興時期的建築風格，因為基督徒將摩爾人從西班牙趕出去後，他們便把伊斯蘭教建築占為己用，通常也會補建一些東西。

動動腦，想想看！

　　看了這麼多有趣的中世紀建築故事，讓我們看看你知不知道這些問題的答案吧！

Q1 英國哥德式教堂大多位於？

Q2 德國的科隆大教堂，花了多少時間建造呢？

Q3 為什麼清真寺的裝飾，都是以幾何圖形為主呢？

· ·

這些問題你都答對了嗎？

A1 鄉村。

A2 六百年。

A3 因為伊斯蘭教的教義規定，裝飾只能使用無生物的圖形。

這些問題你都答對了嗎？

答對了3題的你，一起搭乘時光機準備回到中世紀的建築故事裡吧！

答對了2到0題的你，翻回前頁，跟著故事搭乘時光機再去建築探索之旅，看看偉大建築的故事吧！

答案看看，你答對了嗎？

文藝復興建築

西元14世紀～西元17世紀

復興與創新

文藝復興指的是人們重新燃起對文學、繪畫、雕塑和建築的喜愛，尤其是對古希臘和古羅馬人所留下的文學、藝術的復興。因此，這時期的建築師便將自己的作品融入了古希臘、古羅馬的建築裝飾，創造了新的建築風格──文藝復興式建築。

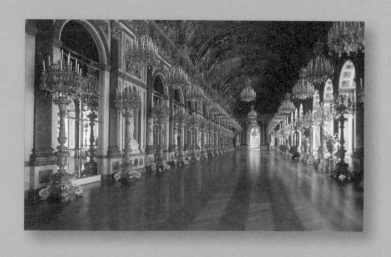

建築師布魯涅斯基
麻煩的圓頂

年代：西元 1377 年～西元 1466 年
主要建築類型：圓頂
主要建築師：布魯涅斯基
建築風格：由於義大利建築師布魯涅斯基非常欣賞古羅馬、古希臘
　　　　　建築藝術，因此，在他的建築中，經常可以看到古希臘、
　　　　　古羅馬的建築裝飾。

很久以前，義大利的佛羅倫斯建了一座大教堂，但是這座教堂還有最後的圓頂沒建好，突然有一天，工人不得不停工，留下還未建好的教堂。這是因為建築師去世了，而他是唯一知道如何為這座教堂建造大圓頂的人，所以他一死，教堂就沒辦法建好。因為這位建築師沒有留下任何繪圖或平面圖，他也沒告訴任何人怎樣建圓頂，所以在接下來兩百多年內，這座教堂圓頂所在的地方，只有一個大洞。後來，人們決定進行一場競賽，選出會建圓頂的人來完成這座教堂。

參加競賽的人們提出了許多方案。一個人說他保證能夠建好圓頂，但必須在底下的中央處建一根大柱子來支撐。另一個人說他也能建好圓頂，但必須用一大堆土。他說：「我們可以將金幣與泥土混在一起，堆在圓頂的位置，然後在土堆上建一個圓頂，等圓頂建好後，就可以把土堆移走，留下的便是建好的圓頂了，同時，找到裡面的金幣。」但這個

方法簡直就像大海撈針，太難實現了。

最終贏得比賽的是位名叫布魯涅斯基（Filippo Brunelleschi）的建築師。他在羅馬研究古羅馬建築，曾是雕刻家，也是出色的建築師。布魯涅斯基說他能夠建好圓頂，而且不用支架，可以節省許多木料。儘管布魯涅斯基非常有自信，教堂的負責人卻不相信他能做得到，所以他們請雕塑家吉貝爾蒂和他合作、一起完成。

吉貝爾蒂（Lorenzo Ghiberti）是優秀的雕刻家，他的「天堂之門」便是很好的證明，但他對圓頂一竅不通。事實上，他根本就沒做任何工作，所有的設計都由布魯涅斯基獨自完成，但他卻和布魯涅斯基拿一樣的工資。這當然讓布魯涅斯基很不高興，所以他就裝病躺在家。工匠們也就不得不停工，因為吉貝爾蒂根本不知道後續的步驟，布魯涅斯基在床上躺了多久，工程就暫停了多久。

但這種做法還是沒有趕走吉貝爾蒂，所以布魯涅斯基決定用別的方法來擺脫吉貝爾蒂。他向負責人提議，最好讓兩個建築師分工。他說：「建圓頂有兩件麻煩的事，一個是泥瓦匠要站的架子，另一個是將拱頂八個邊連在一起的鏈子。我和吉貝爾蒂可以一人負責一項，這樣就不會浪費時間了。」

這一招果然管用。吉貝爾蒂選擇建鏈子，但卻沒建成，很快就被

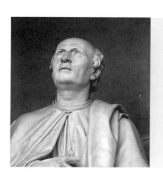

建 築 師 小 檔 案

布魯涅斯基（Filippo Brunelleschi）
..
出生地：義大利佛羅倫斯
生卒年：西元 1377 年～西元 1446 年
建築風格：圓頂
代表作品：義大利聖母百花大教堂穹頂

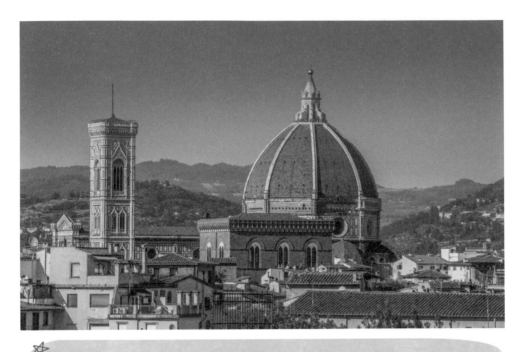

☆ 義大利佛羅倫斯的聖母百花大教堂和鐘塔（拍攝者為 Florian Hirzinger from 維基百科）。

解雇了，只剩下布魯涅斯基。

布魯涅斯基成功建造了圓頂。他建的圓頂與帕德嫩神廟上羅馬式的圓頂和聖索菲亞大教堂的圓頂都不相同。他的圓頂用磚塊砌成，從上到下有許多根石肋拱，將整個圓頂分割成八個部分，因此弧度比其他大多數圓頂更平滑。此外，圓頂頂部還有個頂篷，像個小燈塔，只不過裡面沒有燈。

布魯涅斯基是怎樣做到不用支架就建好這座圓頂，一直是個謎。但他的確建出來了，而且建得很好。今天，這座圓頂依舊聳立在義大利佛羅倫斯，從遠處都可以看見，是世界上最著名的圓頂。如果你去佛羅倫斯，就會看到這座大教堂附近有座布魯涅斯基的雕像，他平坐在地，

抬頭望向圓頂，腿上放著圓頂的設計圖。

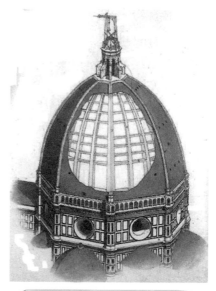

義大利佛羅倫斯的聖母百花大教堂穹頂剖面圖。

我告訴你們布魯涅斯基的故事，除了他設計了這座漂亮的圓頂，還有一個原因，那就是布魯涅斯基發明了一種新建築風格——文藝復興式。

文藝復興指的是人們重新燃起對文學、繪畫、雕塑和建築的喜愛，尤其是對古希臘和古羅馬人所留下的文學、藝術的復興。我前面說過，布魯涅斯基研究過古羅馬的建築遺跡，他對這些遺跡作測量、制繪圖、總結所有值得學習的地方。因此在自己設計時，布魯涅斯基便會借用他非常欣賞的古羅馬設計風格。當然，我並不是說他完全照抄古羅馬建築的風格，他只是仿照這種風格進行設計而已。布魯涅斯基之後的所有義大利建築師也都是如此。

義大利人對哥德式建築並不感興趣。**義大利陽光炙熱，不太適合建玻璃牆的教堂。而且義大利人喜歡室內陰暗涼爽，不喜歡陽光充足，哪怕陽光是從哥德式大教堂漂亮的彩色玻璃射進來的，他們也不喜歡。**

義大利的新文藝復興式建築在許多方面都非常不錯，但也有許多不足。哥德式建築的每一部分在建立之初，都有其特殊的作用，比如：扶壁用來支撐牆壁；扶壁上的裝飾物用來增加扶壁的重量，使扶壁更加牢固；彩色玻璃窗和雕塑用來幫助不識字的人們讀懂《聖經》裡的故事。總之，哥德式建築中，幾乎所有部分都是有其用途的。

文藝復興式建築卻不然，一般來說，建築的設計只是為了看起來

漂亮。圓柱和壁柱都只起裝飾作用，完全沒有任何支撐的功能。其實裝飾就應當是裝飾，而不應該像圓柱，圓柱是應當用來承載重力的，需要花很多心思才能建好。

　　一些文藝復興風格的建築師會在哥德式建築外觀覆蓋一些文藝復興式建築裝飾，讓建築看起來像文藝復興風格，但大部分文藝復興式建築都是純粹文藝復興式。那個時期最好的藝術家都成了建築師，負責設計房屋。人們沒有修建任何新的哥德式大教堂。事實上，那個時候的教堂已經夠多了，沒必要再建，所以大部分的文藝復興式建築都是宮殿、政府辦公樓或圖書館。

！校長爺爺小叮嚀

1 吉貝爾蒂是優秀的義大利雕塑家，他的「天堂之門」便是很好的證明，但他對圓頂一竅不通。

2 義大利建築師布魯涅斯基研究過古羅馬的建築遺跡，因此在自己設計時，便會借用他非常欣賞的古羅馬設計風格。

3 一些文藝復興風格的建築師會在哥德式建築外觀覆蓋一些文藝復興式建築裝飾，讓建築看起來像文藝復興風格，但大部分文藝復興式建築都是純粹文藝復興式。

文藝復興式建築
回顧歷史，展望未來

年代：西元1492年～西元1680年
主要建築類型：文藝復興式建築
主要建築師：布拉曼特、米開朗基羅、貝爾尼尼、帕拉迪奧
建築風格：文藝復興式建築，大部分線條都是水平式的，有石塊組
成的橫線、一排排的窗戶，還有水平的飛簷。

藝復興式建築在義大利開始的時間非常好記，和哥倫布發現美洲
是同一年——十五世紀的一四九二年。十五世紀有些早期文藝復
興式建築是所有文藝復興建築中最好的。下頁圖便是佛羅倫斯里卡迪宮
的一角。這座宮殿看起來比較像碉堡，事實上也的確曾被當作碉堡。

那時的佛羅倫斯戰火紛飛，因此所有宮殿都得砌成碉堡的形狀。
宮殿底層使用結實的石塊，下面的窗戶則用很粗的鐵條封起來。底層
所使用的這種岩石結構叫做鄉村式結構，每兩塊岩石連接處微微凸隆，
整棟建築看起來非常牢固結實。

建築頂部周圍的牆上有一圈突出的巖架，叫做「飛簷」。因為有
了飛簷，整座建築看起來就不會像一個單調的盒子。與哥德式建築中的
尖拱不同處，是這座建築中所有窗戶都是圓拱。

建築內部比外觀更像宮殿，中間是空曠的庭院，周圍有陽台。裡
面有大宴會廳、圖書館以及許多裝潢精美的房間。這座建築最初是由美

義大利佛羅倫斯里卡迪宮一角。

第奇家族修建，但後來由里卡迪家族買下，所以稱為里卡迪宮。

總結哥德式建築和文藝復興式建築的區別。**哥德式建築中，大部分線條都是縱長式，讓視線直接從地面拉向屋頂。但文藝復興式建築大部分線條都是水平式，有石塊組成的橫線、一排排的窗戶，還有水平的飛簷。**

上一篇所講的義大利建築師布魯涅斯基之後，又出現了幾位著名的文藝復興時期的建築師，其中一位名叫布拉曼特（Donato Bramante），他設計了原計畫為羅馬教皇建的大教堂。最初，他計畫將這座教堂建為世界上最大的一座教堂，命名為「聖彼得大教堂」。但開工後沒多久，他便去世了。布拉曼特之後又有其他幾位建築師參與這座建築的設計，

但最後由米開朗基羅（Michelangelo Buonarroti）全權負責。

　　米開朗基羅是文藝復興時期最偉大的雕刻家，同時他還是偉大的畫家、詩人和出色的建築師。米開朗基羅接手這項工作時，年齡已經很大了，因此直到他快去世時，這座建築才大致完成。他將這座教堂設計成希臘十字形，中央是個精美的圓頂。

　　不過米開朗基羅將聖彼得大教堂的一切都設計得太大了，反而使整座建築看起來沒有原本的大。我知道這聽起來很好笑，你一定認為東西本身越大，看起來肯定也就會越大。但事實並非如此，一個東西看起來的大小取決於它與周圍事物的比例。比如，如果你單獨看一棵樹的照片，無法判斷這棵樹是大是小，除非樹的旁邊還有一個人、一條狗或一棟房子，可以用來比對。地圖也是這樣，如果沒有衡量的比例，你也很難從地圖上看出一個地方離你是四十八·二公里還是四百八十二公里。

　　聖彼得大教堂的窗戶大約是普通人身高的四倍，但是，除非有人站在窗戶旁，否則你會自然的認為這些窗戶都只有一個人那麼高，因為大部分的窗戶都是這個高度。所以說，聖彼得大教堂的大問題就是缺少對照物。

　　米開朗基羅去世後很久，另一位建築師為這座大教堂加了一個新的正面，稍微切斷了米開朗基羅漂亮圓頂的正面視線。他還將正面加長了，把整座教堂改成了拉丁十字形。後來，又有一位名為貝爾尼尼（Gian Lorenzo Bernini）的建築師在教堂正面加了兩排柱廊。大教堂前部有一塊環形空地（即聖彼得廣場），兩排柱廊就正好立在空地邊緣。

　　貝爾尼尼建的柱廊非常漂亮，但並沒有將教堂襯托得更大，因為它跟大教堂一樣，缺少對照物。下頁圖中，廣場上有一些人，如果以這些人為對照物，你就大致知道大教堂有多麼龐大了。

　　哥德式柱式和羅馬柱式也有著天壤之別。文藝復興時期建築師主

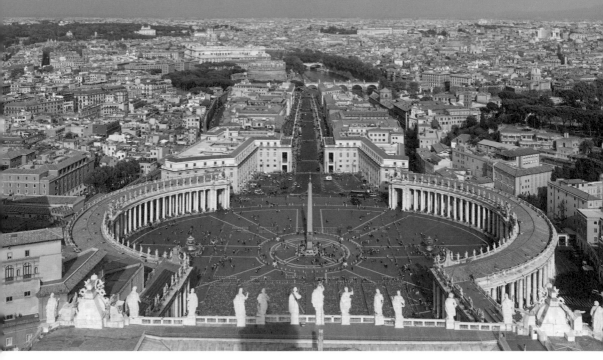

要運用羅馬柱式，他們有時甚至將原有的羅馬建築推倒，用裡面的圓柱來建文藝復興式建築。

　義大利還有許多著名的文藝復興時期的建築師，他們都留下了許多有名的建築，但我還是直接跳過他們，講講帕拉迪奧（Andrea Palladio）的故事吧。帕拉迪奧推廣圓柱的特殊運用，也就是讓柱子從地面

建 築 師 小 檔 案

貝爾尼尼（Gian Lorenzo Bernini）

出生地：義大利
生卒年：西元1598年～西元1680年
建築風格：廊柱
代表作品：聖彼得廣場

一直往上延伸，有兩、三層樓高。這叫做「帕拉迪奧風格」。他曾寫過一本書，介紹這種建築風格，義大利和其他一些國家的許多建築師都發現這種方法非常有用。

文藝復興式建築從義大利傳播到其他國家，然後沿用至今。所有新的建築風格都是對舊風格的繼承和創新。雖然文藝復興式建築風格是從羅馬建築中發展而來，但文藝復興時期注重的是開拓創新。儘管探險家、科學家和思想家的許多思想都來自對古老方式的研究，但他們還是為現代生活開拓了新的道路。總之，他們既回顧歷史，也展望未來。

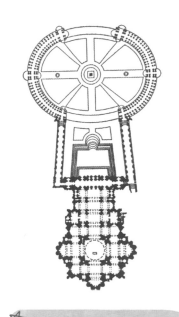

羅馬聖彼得大教堂平面圖。

！校長爺爺小叮嚀

❶ 由於當時的佛羅倫斯戰火紛飛，因此所有宮殿都得砌成碉堡的形狀。宮殿底層使用結實的石塊，下面的窗戶則用很粗的鐵條封起來。

❷ 哥德式建築大部分線條都是縱長式，讓視線直接從地面拉向屋頂。但文藝復興式建築大部分線條都是水平式，有石塊組成的橫線、一排排的窗戶，還有水平的飛簷。

❸ 文藝復興時期建築師主要運用羅馬柱式。他們有時甚至將原有的羅馬建築推倒，用裡面的圓柱來建文藝復興式建築。

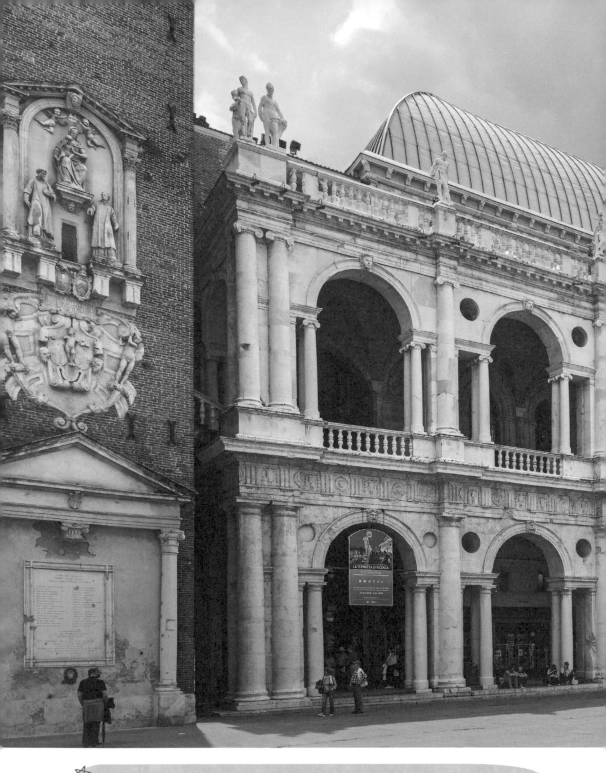

位於義大利維琴察地區的公共建築——帕拉迪奧巴西利卡，正是義大利建築師帕拉迪奧的作品（拍攝者為 Didier Descouens from 維基百科）。

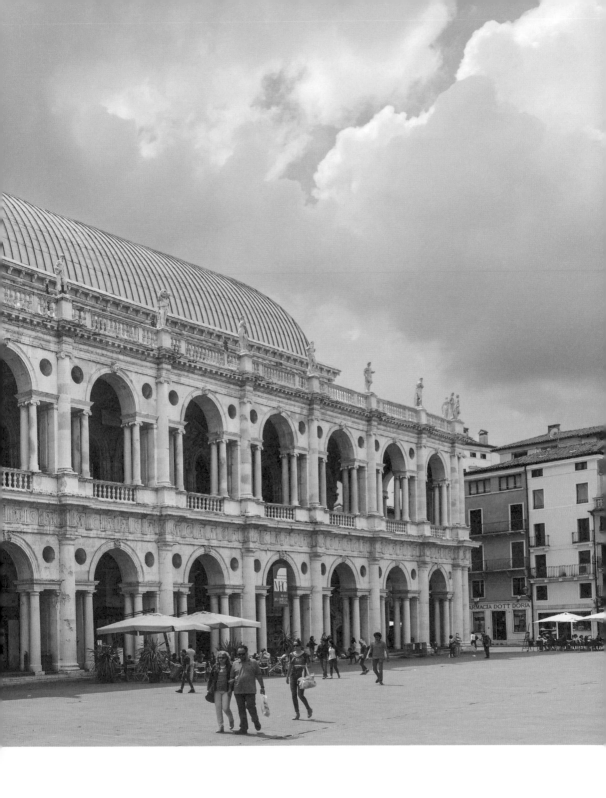

英國建築
都鐸式建築

年代：西元1558年～西元1603年
主要建築類型：都鐸式建築
建築風格：哥德式建築在英國不斷的變化，甚至不再是哥德式建築
的樣貌，因此這種介於哥德式與文藝復興式建築之間、
最具英國特色的建築被稱為「都鐸式建築」。

你有沒有被鎖起來過？我認識一個小男孩，不小心被鎖起來了。他沒做什麼壞事，也不是被抓去鎖在監獄裡。

他只是去了博物館參觀一些繪畫作品。他穿過一間又一間畫廊，走得渾身酸痛乏力，這時他看見有個房間裡有張舒服的沙發，就坐上去休息。沙發實在太舒服了，小男孩不知不覺就睡著了。等他醒來時，天已經黑了，他當然就有點害怕了。你想想，四周都是高大的古埃及法老王石雕像，在黑暗中隱隱約約、陰森恐怖，不管是誰都會害怕！小男孩立即跑到門邊，卻發現門被鎖住了！

他大喊大叫、用力捶門，但博物館早就關門下班了，沒人聽到他的叫喊。這個可憐的小男孩只能整晚都待在裡面了。你可以想像一下，第二天早上，當守衛打開博物館大門，看到門口有一個又驚又餓的小男孩等著出去時，會有多麼詫異。

這個小男孩發現，博物館住起來很不舒服，哪怕是一個晚上。事

實上，我們在這本書裡介紹的大部分建築都不適合居住。你想想，誰會願意住在帕德嫩神廟、聖索菲亞大教堂、比薩斜塔或科隆大教堂裡呢？如果沒有大批僕人負責整理，就連文藝復興時期修建的城堡和宮殿住起來也不方便。

人們在很久以前就開始修建用來居住的房子，為什麼這些房子沒有在建築史上占據重要位置呢？

原因是：人們在修建住宅時，沒想過要建得像神廟或大教堂那樣能長久保存。住宅通常用木頭建成，漸漸就腐朽了。有些房屋像鞋子襯衫經久磨損了；有的舊房子被拆掉建新房子；還有一些房子就被燒毀了。因此很難找到像古希臘廟宇般古老的住宅。

不過住宅通常比紀念性建築更有趣。比如，我對英國普通住宅的喜歡，就要遠遠超過英國哥德式大教堂以來，修建的各種有名的大型公共建築。我想你們肯定也會更喜歡普通住宅，下面我就為你們介紹英國的住宅。

英國哥德式建築風格一直在變化，漸漸的，後期的哥德式建築與早期的有了天壤之別。**伊麗莎白一世時期，英國哥德式建築已經發生了翻天地覆的變化，簡直就不算哥德式風格了，所以人們就另外命名這種建築風格。因為這個時期英國統治者都屬於都鐸家族，這種建築風格就被稱為「都鐸式」。都鐸式建築介於哥德式與文藝復興式建築之間，是英國所有建築中最具英國特色的建築。**

都鐸王朝時期，莊園漸漸取代了中世紀城堡的位置。這個時期修建的許多莊園一直保存至今：牆上有高大的凸窗，突出於牆壁之外，有些有三層樓高。都鐸式窗戶通常是平頂，跟哥德式的尖拱不一樣，但大部分都和哥德式窗戶一樣有窗飾，而且與義大利里卡迪宮一樣，窗戶也是整齊劃一的橫向排列。窗戶和煙囪都是因為需要才安裝的，絕不只是

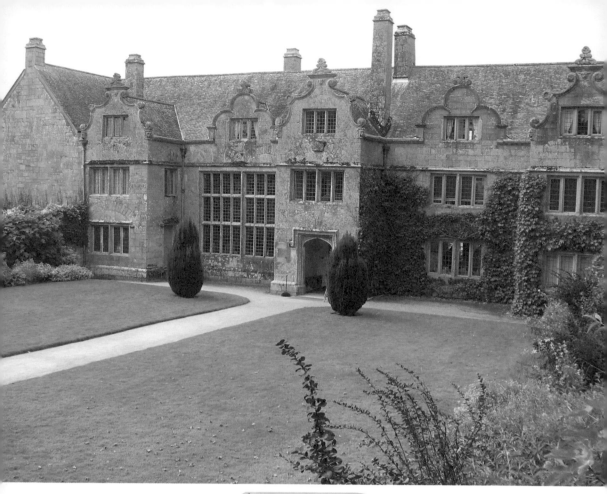

✄ 英國都鐸式建築。

為了外觀漂亮，煙囪通常是圓柱形，有些是螺旋狀。

　　都鐸式房屋都非常樸素，主要當作舒適實用的住宅，而不僅僅是為了炫耀美麗外觀。都鐸式房屋看起來非常舒適溫暖，原因就是建材全都可以在鄰近找到，像石塊、磚頭或木頭和石灰的混合物。因此這些房屋和周圍的環境非常協調，就像自然長在那兒一樣。

　　這一段你可得多看幾遍才能理解了，因為這裡描述了很多建築「內部」和「外觀」。既然都鐸式房屋主要用作住宅，內部就比外觀更重要了。都鐸式房屋的外觀就只是簡單的外觀，不像義大利文藝復興式建

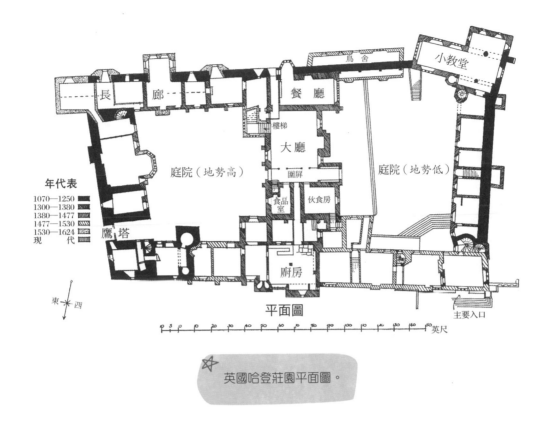

年代表

1070—1250
1300—1380
1380—1477
1477—1530
1530—1624
現　代

長　廊
餐　廳
鳥舍
小教堂
樓梯
大廳
庭院（地勢高）
圍屏
庭院（地勢低）
食品室
伙食房
鷹塔
東　西
廚房
平面圖
主要入口

英尺

✩ 英國哈登莊園平面圖。

築，為了追求外觀，都建得非常漂亮，內部卻非常簡單。這也正是這兩種建築風格最大的區別。

都鐸式莊園地面第一層是大廳，第二層通常是長廊或橫貫整座大樓的大廳，長廊將第二層的所有房間連接在一起，經常會掛家庭成員的畫像（請參照上方英國哈登莊園平面圖）。

除了大型莊園外，都鐸王朝時期還留下許多小型房屋，通常地面一層由磚塊砌成，更高幾層用橡木做支架，支架裡面塞滿磚塊和石灰。黑色的木支架襯托著白色的石灰牆，非常顯眼。由於上面的橫條紋，小女孩把這種房屋叫做「斑馬房」，但正式名稱是「半木結構建築」。

英國許多看起來好玩的小旅店或酒館都是半木結構。驛站的馬車

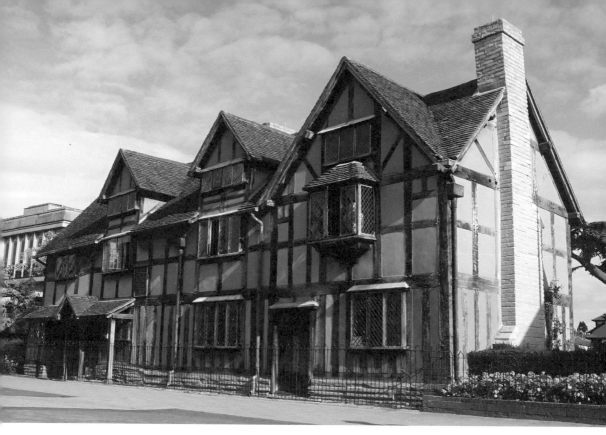

史特拉福的莎士比亞故居。

過去常在這些地方歇息，經過一天路途的勞累，旅客會覺得這些小旅店格外溫暖舒適。有些老旅店的名字非常奇怪，像：鬥雞、狐狸和獵犬、六鈴鐺、羽毛以及小孩和鷹旅店等等。

其中有兩座半木結構的小房屋非常有名，都是名人的故居，一座是莎士比亞故居，也就是莎士比亞出生的房子；還有一座是莎士比亞妻子安妮‧海瑟薇的故居。上圖就是莎士比亞的出生地——史特拉福故居。

英國住宅樸實、舒適，美如圖畫。難道你不喜歡嗎？

! 校長爺爺小叮嚀

❶ 伊麗莎白一世時期，英國哥德式建築已經發生了翻天地覆的變化，已經不同於哥德式建築，因為這個時期英國統治者都屬於都鐸家族，這種建築風格就被稱為「都鐸式」。

❷ 都鐸式建築介於哥德式與文藝復興式建築之間，是英國所有建築中最具英國特色的建築。

❸ 都鐸式莊園地面第一層是大廳，第二層通常是長廊或橫貫整座大樓的大廳，長廊將第二層的所有房間連接在一起，經常會掛家庭成員的畫像。

法國文藝復興式建築
「商標」建築

年代：西元1519年～西元1706年
主要建築類型：法國文藝復興式建築
主要建築師：皮耶‧萊斯科、克勞德‧佩勞
建築風格：法國文藝復興式建築與義大利文藝復興式建築很不一樣。
　　　　　大部分法國文藝復興式建築外形仍然是哥德式風格，線
　　　　　條也是自下而上垂直於地面。

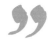

你一定聽過能防火的房屋，不過你聽過能防火的動物嗎？據說有種名叫四足魚的小動物，長得像蜥蜴，能防火。十六世紀的人們認為，即使把四足魚放進火裡烤，也沒什麼關係，火越大，牠反而越開心。因此他們曾經把防火的石棉布稱為「四足魚皮」。

在十六世紀，有一位法國國王名為弗朗西斯一世，他的標誌便是四足魚或大寫的 F，這兩個標誌就像是他的兩個商標，他統治期間修建的所有建築都貼有這些標誌。弗朗西斯一世是個富有、強大的君主，最大的嗜好就是花錢購買最好的畫家、金匠、雕刻家以及建築師的作品。為他工作的畫家、金匠和雕刻家大部分都是義大利人，但建築師主要是法國人。

法國文藝復興式建築與義大利文藝復興式建築很不一樣。大部分法國文藝復興式建築外形仍然是哥德式風格，線條也是自下而上垂直

於地面的，而義大利式建築內線條主要是水平的。導致這種差異的原因就是：法國文藝復興式只是對哥德式的逐步修改，而義大利文藝復興式卻不是，是完全跳脫哥德式。

義大利許多教堂都是文藝復興式風格，法國教堂卻大多屬於哥德式。在法國只有大部分宮殿和城堡是文藝復興式風格。法國羅亞爾河河畔修建了許多城堡，這條河也就因此被稱為「城堡之鄉」。

位於城堡之鄉的布盧瓦有一座著名的城堡，叫布盧瓦城堡，至今仍然存在。布盧瓦城堡有些部分是在法國文藝復興開始前修建的，是哥德式風格，但有一部分是由弗朗西斯一世照文藝復興式風格修建的，這一部分叫做「弗朗西斯一世之翼」。建築外牆上建有一個開口的塔，有點像防火梯，裡面有一個著名的旋轉樓梯，梯塔和建築其他部分一樣，也由石塊和大理石建成，階梯上到處刻著四足魚圖案和大寫的 F。所有四足魚圖案都是皇室專有的圖案，頭部帶有皇冠，周圍隱約有許多舞動的小火苗。弗朗西斯一世的這些「商標」也可以在建築的其他部分找到。

注意這座建築的哥德式特徵，比如，**梯台和屋頂上都砌有突出的滴水嘴**。如果你沿著布盧瓦城堡的梯台往下走，同時另一位小朋友自下往上走，你們倆會在台階中間相遇。不過法國還有一座樓梯，同時往下和往上走的兩個人絕不會相遇。這聽起來有點不可思議，卻是真實的。這座「互不相遇的樓梯」就位於香波堡的主塔裡。

所有喜歡讀騎士故事的小朋友，當你們看到法國的香波堡時，一定都會嚇一大跳。香波堡非常龐大，一部分是用加固了的城牆修建的，四周曾有一條護城河。塔樓和煙囪都高聳入雲，看起來倒像哥德式風格。「互不相遇的樓梯」就位於香波堡最高的塔樓內，是由兩座樓梯向上螺旋而成，而且兩座樓梯不在一個平面上，一座比另一座高。紐約自

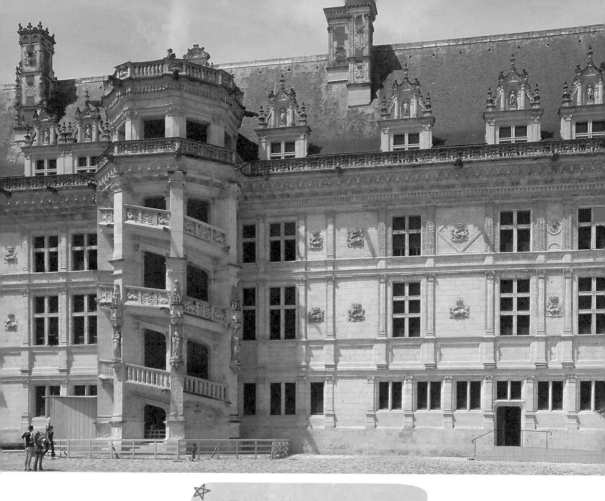

由女神像內部的鐵梯，也是以這種方式修建的。

　　當弗朗西斯一世厭倦城市生活，想換換生活方式時，就會住到香波堡來。當然他也喜歡住在布盧瓦城堡。不過他最喜歡的還是楓丹白露宮。楓丹白露宮因漂亮的花園、梯田、湖泊和豐富多彩的內部裝飾而聞名。不過宮殿的外觀不及香波堡和布盧瓦城堡有趣，所以我就不詳細介紹，直接跳到弗朗西斯一世的另一座宮殿──巴黎羅浮宮。

　　你一定會說：「不過，羅浮宮是一座博物館呀！」是的，羅浮宮現在的確是博物館，而且是世界上最大的博物館，不過建立之初並不是博物館，而是法國王室的宮殿。

　　羅浮宮非常大，一個畫廊就有四十公里長，光是穿過各個畫廊就得花掉幾個小時。當然羅浮宮也不是一次就建好的，弗朗西斯一世修建了一部分，後來的國王加建了其他部分，直到十九世紀才全部完工。羅浮宮的修建跨越了整個法國文藝復興時期，涵蓋了早中晚各期的風格，

法國香波堡。

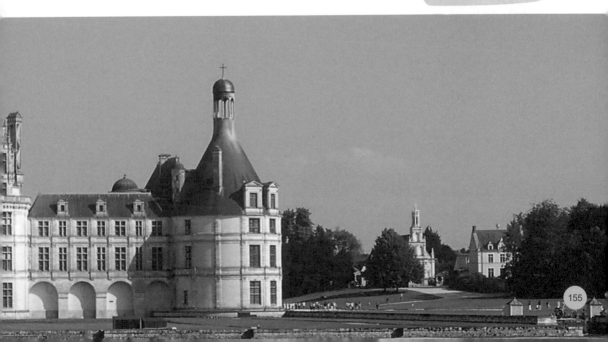

155

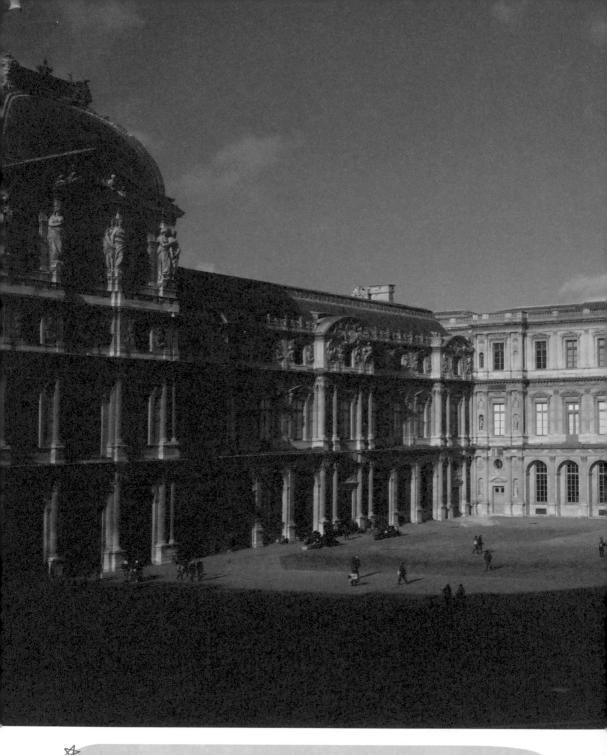

☆ 法國羅浮宮（西元二〇一四年拍攝，拍攝者為 Nathanael Burton from 維基百科）。

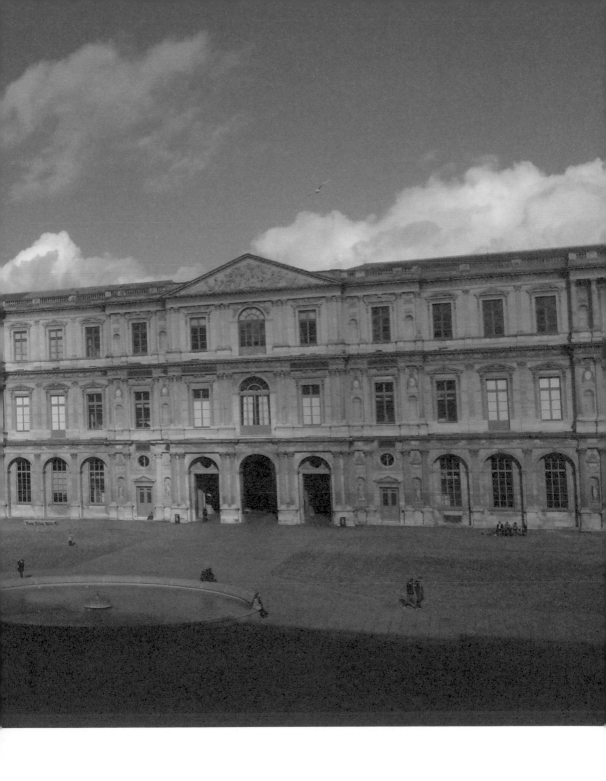

是個值得認真研究的建築。

因為羅浮宮太大了,照片根本展示不出全部特色。每一張照片都只能拍到宮殿的一部分,各個部分的風格又完全不同,所以你最好還是親自去趟巴黎,親眼目睹羅浮宮的風采。

許多著名的建築師都參與了羅浮宮的修建,其中有兩位分別叫做皮耶‧萊斯科(Pierre Lescot)和克勞德‧佩勞(Claude Perrault)。

萊斯科是弗朗西斯一世的御用建築師,而佩勞參與羅浮宮設計的時間要比萊斯科晚一個世紀。佩勞最著名的設計是羅浮宮東面長排的科林斯對柱。奇怪的是,佩勞只是國王的御醫,根本就不是建築師,但他在羅浮宮東面的設計卻非常出色。

在法國革命之前,羅浮宮一直都是王室的宮殿。國王在法國革命中被斬首,羅浮宮也就改成國家博物館,並一直延續至今。

儘管弗朗西斯一世非常愛炫耀、喜歡大興土木,但他還不算最奢侈的,在他之後有一位法國國王更加揮霍無度,修建了更多金碧輝煌的宮殿。這位國王就是路易十四,他修建了美侖美奂的凡爾賽宮。在法國變為共和國之前,多位法國國王都不斷的建造凡爾賽宮。目前這座宮殿由法國政府擁有和負責修護。凡爾賽宮佈置得非常精美,使得原本豪華的宮殿顯得更加富麗堂皇,但建築本身其實非常單調,又長又方,沒什

建 築 師 小 檔 案

克勞德‧佩勞（Claude Perrault）
. .
出生地:法國
生卒年:西元1613年～西元1688年
建築風格:科林斯對柱
代表作品:法國羅浮宮

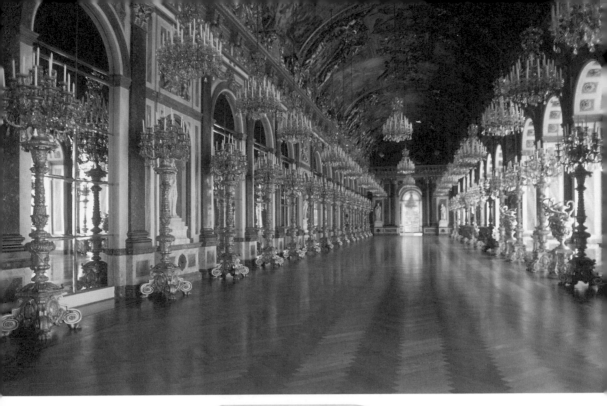

麼特色。凡爾賽宮內最有名的景觀是鏡宮，鏡宮非常寬敞，四面牆上都是鏡子，第一次世界大戰的停戰協議就是在這裡簽署的。

　　凡爾賽宮的庭院裡，離主建築不遠的地方有一座較小的建築，名叫「小特里亞農宮」。這座建築由路易十五修建，是後來在法國革命中被砍頭的瑪麗王后最喜歡的居所。

　　法國革命一直將我們帶進了十九世紀。十九世紀的法國也修建了許多有名的建築。其中一座就是榮軍院，因為底下有拿破崙的陵墓，所以被法國人奉為神聖之地。在榮軍院裡你可以看到拿破崙的標誌——大寫的「N」。

　　另外還有法國萬神殿，其拱頂要比羅馬萬神殿小得多，不過拱頂

底部有一圈細長的圓柱。法國萬神殿既作為教堂使用，也是紀念巴黎守護神——聖珍妮維葉芙的地方，裡面有許多著名的壁畫，描述的是聖珍妮維葉芙的生平事跡。

　　法國，尤其是巴黎，還有許多漂亮的建築。我真希望我能一一向你們介紹。但這些建築的名字都實在太難記了，像瑪德琳教堂、凱旋門、橘園、艾菲爾鐵塔等等。看到這麼多難記的名字你頭都暈了。好吧，我就不說了，這一篇到此為止吧！

！校長爺爺小叮嚀

❶ 法國楓丹白露宮因漂亮的花園、梯田、湖泊和豐富多彩的內部裝飾而聞名。不過宮殿的外觀不及香波堡和布盧瓦城堡有趣。

❷ 法國革命之前，羅浮宮一直都是王室的宮殿。國王在法國革命中被斬首，羅浮宮也就改成國家博物館，並一直延續至今。

❸ 凡爾賽宮內最有名的景觀是鏡宮，鏡宮非常寬敞，四面牆上都是鏡子，第一次世界大戰的停戰協議就是在這裡簽署的。

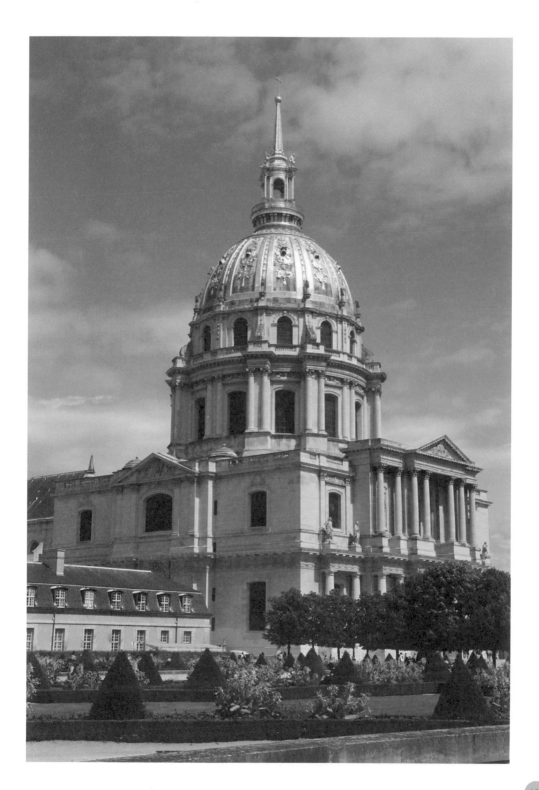

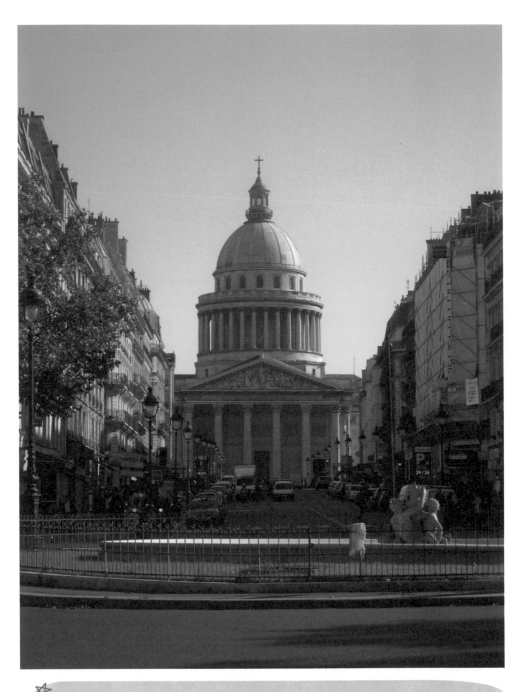

法國萬神殿，其圓頂比羅馬萬神殿小得多。（拍攝者為 couscouschocolat from 維基百科）

PART4

十七、十八世紀建築

西元1600年～西元1799年

叛逆的建築風格

經歷了幾百年的文藝復興式建築，許多建築師已經開始厭倦了這樣的建築規範。因此，這些「叛逆」的建築師便開始試著打破陳規，尋找建築的新風貌。他們怎麼做呢？一起來看看這段故事吧！

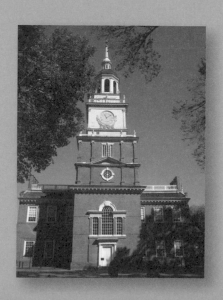

巴洛克式建築
打破陳規

年代：17世紀左右
主要建築類型：巴洛克式建築
建築風格：巴洛克式建築大多佈局很好，適合置於建築所在之地，
　　　　而且和周圍的景色也搭配協調。唯一的不足就是，巴洛
　　　　克式建築看起來太自大，堆滿了各種裝飾，像在炫耀一
　　　　樣。

你有沒有厭倦過做個好孩子？有沒有在老師問你數學題時，有股衝動想把鉛筆盒丟出窗外去或倒立起來？有沒有在進入教堂時，想大聲吹口哨，就因為裡面實在太安靜了，你實在無法忍受？

做這些事的麻煩就是事後你總會後悔，因為受懲罰可不是件好玩的事。幾乎每次我想做個壞孩子時，都會有這種感觸。

義大利的建築師在設計了大約兩百年的文藝復興式建築後，便是這種心態。他們似乎已經厭倦了乖乖遵守各種規矩，去設計漂亮的文藝復興式建築。他們認為，這些規矩「束縛」了他們自己的設計風格，因為一座嚴格意義上的文藝復興式建築，幾乎每個細節的修建都得以古羅馬建築理念為基礎。所以，一種新的建築風格從文藝復興式建築風格中衍生出來，即「巴洛克風格」。這種風格的特點就是打破各種建築規矩。至於為什麼要叫巴洛克，我也說不上來，據說這個詞始於葡萄牙語

單詞，意思是「變形的珍珠」。

　　當然，巴洛克式建築風格也因不守規矩受到了懲罰，不過不是被揍了一頓，而是從此被視為一個壞榜樣。事實上，這種懲罰過重了，因為有些巴洛克式建築其實是非常精美漂亮的。當然，最差的巴洛克式建築也是糟糕透頂，因為實在太不守規矩了，簡直就像學校裡的惡霸學生。不過最好的巴洛克式建築一點也不壞，只是出於好玩才打破一些規定，就像好孩子有時也會犯錯。

　　巴洛克式建築大多佈局很好，適合置於建築所在之地，而且和周圍的景色也搭配協調。唯一的不足就是，巴洛克式建築看起來都太自大，堆滿了各種裝飾，像在炫耀一樣，裡裡外外都建滿了奇形怪狀的圓柱、雕像和花哨的大理石板，讓你想到非常非常花哨的生日蛋糕。

　　巴洛克式建築始於義大利，是十七世紀義大利主要的建築風格。目前世界上最漂亮的巴洛克式建築也在義大利，是一座教堂，建在威尼斯大運河旁邊。這座教堂修建的原因非常特殊：一場可怕的瘟疫奪走了三分之一威尼斯人的生命，死了六千多人。瘟疫過後，倖存的人對於能夠倖免於難非常感恩，因此修建了這座漂亮的巴洛克式教堂，以示感恩之情，並命名為「安康聖母教堂」。

　　安康聖母教堂是希臘十字形，正中央有一個大型圓頂，高塔上方也有一個小圓頂。用來支撐圓頂的扶壁，形狀就像一卷緞帶。

　　請注意，整座教堂上刻滿了雕像和緞帶卷形狀的扶壁，看起來非常擁擠。不過從教堂通向下面運河的漂亮階梯，也值得好好看看。從威尼斯水道上望過去，安康聖母教堂構成了威尼斯最美麗的畫面。

　　花哨的巴洛克式建築傳播到了義大利各個角落，還傳到了西班牙和葡萄牙。西班牙有一小部分巴洛克式建築裝飾實在太繁冗、太過招搖，你甚至會認為那簡直就是瘋子設計的。西班牙大部分的巴洛克式建

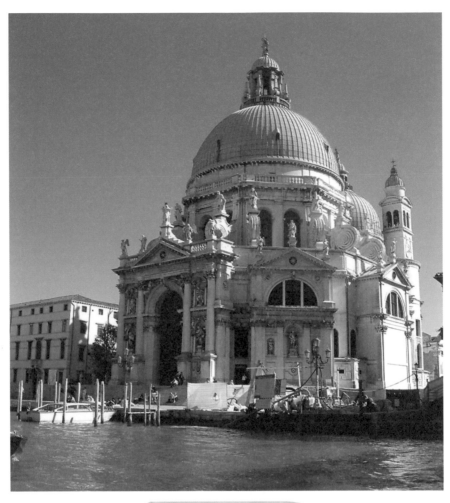

義大利安康聖母教堂。

築都相當漂亮，不過如果西班牙沒有這麼明亮的陽光，這些建築看起來就會非常醜。陽光越強烈，建築能承受的裝飾似乎就越多。

西班牙人還將巴洛克式建築風格傳播到了世界各地。羅馬天主教教堂成立了一個組織，有點像中世紀時期的隱士組織，用來傳播天主教。這個組織的成員叫做耶穌會信徒，他們走到哪裡就在那裡建教堂，

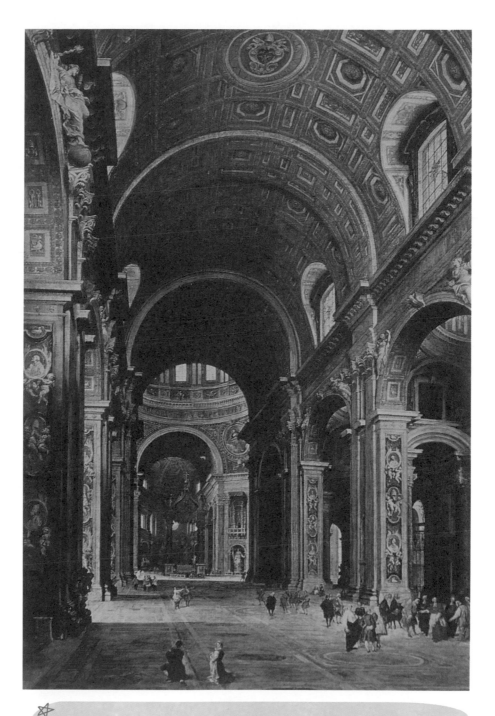

帕尼尼·梅爾基奧爾大主教參觀聖彼得大教堂。聖彼得大教堂為巴洛克
風格的代表性建築之一。

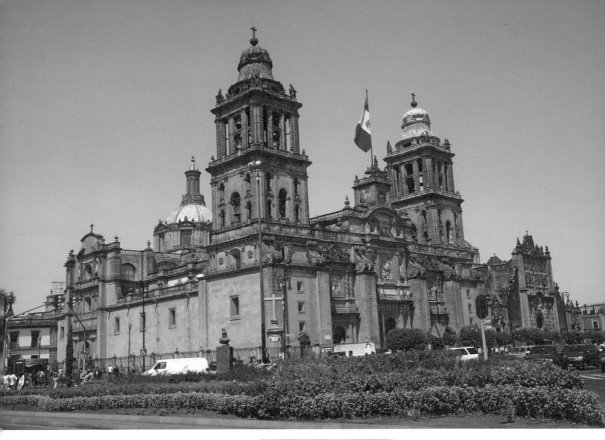

墨西哥城的大教堂。

而且通常是巴洛克風格的教堂。

　　十七世紀時，西班牙王國非常強大。西班牙人到處去探險，並以他們國王的名義，占領了差不多整個南美和北美大部分地區。西班牙探險者一到那裡，耶穌會信徒馬上就會跟去，向印第安人宣傳基督教，為他們修建學校和教堂。很快，美洲的巴洛克式教堂就比整個西班牙都多了。

　　這些耶穌會信徒修建的教堂都非常結實，經歷了多次地震、各種變革和多年的疏於修葺後，大部分仍然屹立不倒。你可以想像這些信徒有多努力。首先他們得學會印第安語，或者教會印第安人西班牙語，然

後他們得告訴印第安人怎樣用石塊建房子，而且大部分房屋都是修建在最熱的國家。在建房屋之前，還得先整平土地、從石礦裡開採出石頭。

左圖是墨西哥城的大教堂，看起來和安康聖母教堂完全不像。不過這座教堂也是巴洛克式，看得出來，上面的裝飾也非常多。

德國也有巴洛克式建築、法國也有一些這種風格的建築，但英國基本上沒有。如果你能記住十七世紀、西班牙、葡萄牙和它們的殖民地、義大利和德國這幾個關鍵詞，你就對奇特的巴洛克式建築風格最常用的時期和地點有了大致的認識。

！校長爺爺小叮嚀

❶ 新興的建築風格「巴洛克式建築」，據說其名稱源自於葡萄牙的單詞，意思是「變形的珍珠」。

❷ 巴洛克式建築始於義大利，是十七世紀義大利主要的建築風格，世界上最漂亮的巴洛克式建築也在義大利。

❸ 義大利、德國、法國或多或少都有巴洛克式建築，但英國基本上沒有。

英國文藝復興風格
晚到的文藝復興

年代：西元 1573 年～西元 1723 年
主要建築類型：文藝復興式建築
主要建築師：依理高・瓊斯、克里斯多佛・雷恩爵士
建築風格：比起歐洲地區，英國的文藝復興時期晚了大約三百年，
　　　　　然而就算英國的文藝復興時期較晚，其建築內外都設計
　　　　　得相當優美。

你有沒有自行車？在我小時候，差不多每個小男孩都有自行車。我們常常一起騎車去打棒球。一天下午，有個小男孩遲到了，但他一到，大家就馬上停止了棒球比賽。因為這個小男孩把自行車忘在家裡了，他就將一頭山羊拴在小推車上，騎了過來。頓時所有小男孩都想要一頭山羊，儘管山羊根本不適合騎著趕路。

　　這也正是三百年前在英國出現的情況。當時一個名叫依理高・瓊斯（Inigo Jones）的建築師去義大利學習建築，發現那裡有許多文藝復興式建築。於是他決定認真研究古羅馬建築，等他回到英國後，就開始設計文藝復興式建築。這些建築對英國人來說非常新鮮，人人都想要一棟，就像山羊對我們那群小男孩來說很新鮮，每個小男孩都想有一頭。

　　文藝復興建築風格傳到英國的時間比較晚，就像那位騎著山羊參加球賽的小男孩晚到了一樣；但一旦到達，影響便非同凡響。

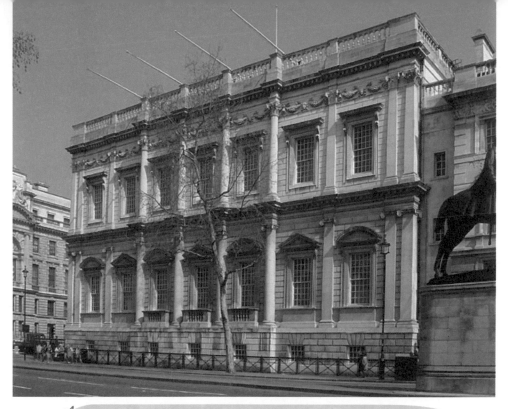

☆ 倫敦白廳宮的宴會廳（拍攝者為 en:User:ChrisO from 維基百科）。

　　英國建築師很快就奉命按照文藝復興式風格，為王室設計了一座大型宮殿，稱為白廳宮。不過依理高‧瓊斯的設計中，唯一修建出來的就只有宴會廳部分，那也是他最有名的一件建築作品。宴會廳本身也非常著名，看起來有點像凡爾賽宮的小特里亞農宮，是英國首座基於羅馬和義大利設計理念修建的建築。

　　白廳宮的宴會廳是「外觀不只是外觀」的最佳範例。從外觀看，宴會廳像是一棟兩層樓的建築，但事實上內部只有一層樓，只有一個四面都是露台的大房間。整座宴會廳內外都非常漂亮，看到上圖臨街而建的那一層羅馬柱式和雕琢粗放的石塊了吧？儘管這座建築許多年都是當禮拜堂使用，最終又改成了博物館，但「宴會廳」這個名字一直沒改。

　　依理高‧瓊斯之後出現了另一位著名的英國建築師，他本身並不

是建築師，至少一開始不是。他本來是天文學家和大學教授，叫做克里斯多佛‧雷恩爵士（Sir Christopher Wren）。因為一場大火，他才成為了著名的建築師。

這場大火就是西元一六六六年發生的世界有名的大火災。當時倫敦的一棟大樓突然起火，火勢很快蔓延到其他建築，火勢無法控制，沒過多久便延燒到倫敦其他區域。除了倫敦大橋和成千上萬其他建築外，五十多座教堂也在大火中被燒毀，其中最大的一座教堂便是古老的聖保羅大教堂。克里斯多佛‧雷恩爵士奉命重新設計聖保羅大教堂和其他教堂。他對哥德式建築風格很不屑，喜歡的是文藝復興式，因此便將重建的聖保羅大教堂設計成了文藝復興式風格。

與所有哥德式大教堂一樣，聖保羅大教堂也是十字形。雷恩爵士就在十字交叉處上方建了一座設有石頂燈的大圓頂。這個圓頂事實上有三層，最外面一層是真正的圓頂，最裡面一層是天花板，中間還有磚砌的夾層，用來支撐石頂燈。

聖保羅大教堂外有兩排柱廊，跟宴會廳一樣，也是一排在上一排在下。**與羅馬聖彼得教堂的一排大柱廊相比，聖保羅大教堂的兩排柱廊更能襯托主建築的比例，看起來也就更加漂亮。**不幸的是，聖保羅大教堂修建得很不謹慎，牆上的材料都很劣質，隨著時間的推移，整座

克里斯多佛‧雷恩爵士（Sir Christopher Wren）

出生地：英國
生卒年：西元 1632 年～西元 1723 年
建築風格：文藝復興式尖塔
代表作品：聖保羅大教堂

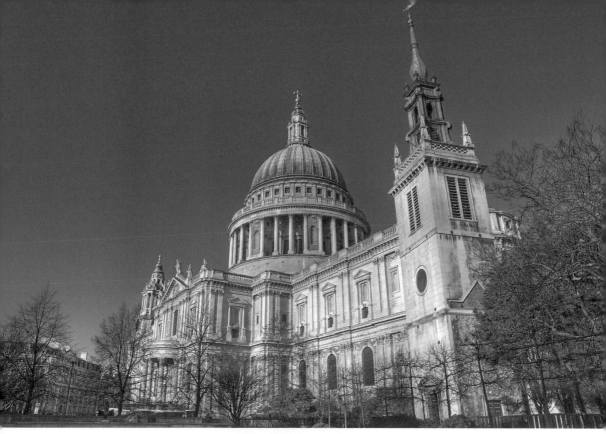

倫敦聖保羅大教堂。

建築變得非常危險。幾年前，這座教堂關閉了一段時間，工匠加強了地基和支撐結構。目前聖保羅大教堂已經重新開放，而且也已足夠牢固，不會坍塌了。

　　克里斯多佛・雷恩爵士就是埋葬在聖保羅大教堂裡。他的墳墓上刻有一行拉丁文，意思是「如果你想看我的紀念碑，往四周看看就可以了」。聖保羅大教堂的確算得上是雷恩爵士的紀念碑，也是倫敦最著名的地標性建築和英國最大的教堂。

　　雷恩爵士設計的其他五十多座小教堂中，沒有兩座是相似的。有些因外觀設計而聞名；有些因漂亮的內部裝飾而聞名；還有些則因優美的尖塔而聞名。事實上，雷恩爵士最著名的也正是他設計的文藝復興式

尖塔。他設計的尖塔非常受歡迎，美洲殖民地所有的教堂也都建有類似的尖塔。

今天有很多書專門介紹文藝復興式建築的設計規則和方法，許多建築也正是依照這些書的說明修建出來的。比如，義大利建築師帕拉迪奧的建築書籍早就譯成了英文，他的設計理論被英國和美國的許多建築師廣泛運用。

克里斯多佛・雷恩爵士去世之後，文藝復興式建築風格繼續在英國風行了許多年。在喬治一世、二世和三世統治期間，英國文藝復興式建築形成了自己獨有的風格，稱為「喬治式」。在講到美國建築時，我會介紹喬治式建築風格。

！校長爺爺小叮嚀

❶ 英國建築師依理高・瓊斯到義大利學習建築，回國後，他開創了英國的文藝復興式建築風格。

❷ 西元一六六六年英國倫敦發生的大火燒毀了許多建築物，讓克里斯多佛・雷恩爵士能重新設計聖保羅大教堂和其他教堂。

❸ 在喬治一世、二世和三世統治期間，英國文藝復興式建築形成了自己獨有的風格，稱為「喬治式」。

殖民式建築
從小木屋到大房子

年代：西元1600年～西元1855年

主要建築類型：小木屋、哥德殖民式建築、喬治亞殖民式建築、荷蘭殖民式建築、早期共和國建築、西班牙傳教院建築、西班牙印第安建築、法國殖民式建築

主要建築師：湯瑪斯・傑弗遜、羅伯特・米爾斯

建築風格：由於哥倫布發現美洲大陸，因此歐洲許多國家的人民，便前往開拓美洲這塊土地，這時期的美洲受到外來移民的影響，建築風格相當豐富多元。

假如讓你一個人搬到荒郊野外，從此以後住在那裡，你想建一棟什麼樣的房子？如果有一把斧頭，又能找到足夠多的樹，你很可能想建一棟小木屋。

不過，如果你從來就沒聽說過小木屋，你很可能就會想建一種你知道的、用來住的地方，那可能是一個洞穴。

最先在美洲定居的英國人就從未見過小木屋。他們首先想到的就是他們在英國小樹林裡見過的燒炭工人的小茅屋。這些小茅屋用樹枝像編柳條椅那樣編織而成。早期的定居者就仿照這些小茅屋修建了自己的住宅，頂上是茅草堆成的尖尖的屋頂。小茅屋建好後，外形和印第安人的帳篷很像。

那小木屋呢？我能確定之前的定居者也建了小木屋？

是的，我確定。瑞典人在德拉瓦州定居後，馬上建了小木屋。瑞典人在瑞典時就住在小木屋裡，等他們進入美國，發現這裡到處都是木材，便也建了小木屋。接著小木屋很快流傳開了。開拓者和定居者從美洲沿海地區一直往西推進，一路上樹木豐茂，所以他們建了許多小木屋。

其中至少有一座小木屋後來非常有名，那就是亞伯拉罕·林肯出生的小木屋。這座小木屋位於肯塔基州的霍金維爾，現在被一棟高大的大理石房屋包圍在裡面保護起來。

早期英國定居者修建的房子有些是哥德式風格。在維吉尼亞州詹姆斯鎮，早期定居者用磚砌了一座簡單的哥德式小教堂，但早已倒塌。不過另一座名為「聖路加」的小教堂卻一直保存至今。聖路加小教堂有著哥德式的尖窗和斜屋頂，這有點奇怪，因為英國人開始在美國定居時，文藝復興式建築風格已經進入英國多年，哥德式早就過時了。

在新英格蘭和維吉尼亞州，許多早期定居者建的房屋都是哥德式的。這些房屋大多是木質結構，旁邊裝有用鉸鏈固定的窗戶，每扇窗戶上有許多塊玻璃窗格，叫做「豎鉸鏈窗」。通常，房屋第二層會有一角突出來，或者遠遠超出第一層，前面會有一部分懸空。這些古老的哥德式房屋有些至今還存在。

沒過多久，建築的書籍開始傳入美洲殖民地。這些書主要來自文藝復興式建築全面發展的英國，書裡有房屋的設計圖，可以方便美國工匠在修建房屋時參考。文藝復興式建築在英國興起時正是喬治家族統治時期，因此英國的文藝復興式建築就叫做「喬治式」。在最早期的一些哥德式建築之後，美國早期建築便大多是喬治式，今天我們仍然將這種建築風格稱為「喬治亞殖民式」，或者有時就簡稱為「殖民式」。

北部的喬治亞殖民式房屋大多是木造，南部的大多是磚造，不過

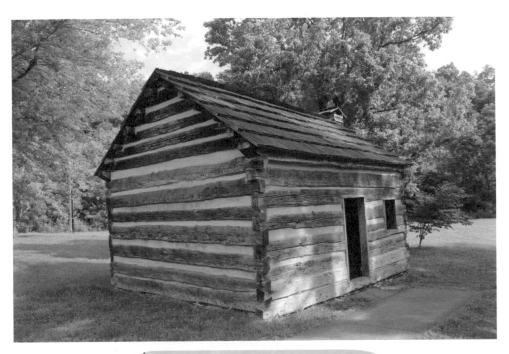

✦ 亞伯拉罕・林肯出生的小木屋複製品。

賓夕法尼亞州的卻是石造。這些房屋也不是由專門的建築師設計的，而是手藝精湛的工匠參照從英國寄來的建築書自己修建的。喬治亞殖民式建築非常適合美國，因此今天的美國建築師依舊廣泛採用這種建築風格。

除了喬治亞殖民式，還有荷蘭殖民式，是在紐約定居的荷蘭人非常喜歡的一種建築風格。荷蘭殖民式建築的屋頂通常會在正面斜向下凸出來，蓋在門廊上方。荷蘭殖民式風格也仍舊被廣泛運用在現代美國建築中。

殖民式建築通常都非常簡約，沒有太多裝飾，這也正是它的迷人之處。大部分的裝飾都雕刻在門道、壁爐架、樓梯和天花板的木板上。

大門兩旁有時會有一些半露方木柱、半露圓柱或羅馬風格的圓柱。正門上方通常有一個氣窗，上面刻有木窗飾，有些時候是扇形，所以叫做「扇形窗」。

許多殖民時期修建的房屋，至今仍然存在。當然大部分都是在早期的定居地——東部各州。有些建築是因為建築以外的原因而出名。比如，維農山莊便因為是喬治·華盛頓的故鄉而著名。維農山莊位於波多馬克河河畔，每年都有成千上萬的遊客前去參觀美國建國之父曾經生活過的地方。

費城的獨立紀念館因為是美國《獨立宣言》的簽署地而聞名，當初也是由此而得名的。獨立紀念館是磚製喬治亞殖民式建築的典範，其中的高塔讓人聯想起雷恩爵士在倫敦設計的尖塔。著名的自由鐘就位於獨立紀念館內，因為太常敲響，已經裂開了。

我們都知道《獨立宣言》是湯瑪斯·傑弗遜（Thomas Jefferson）起草的，他後來成為美國的總統。但要是你知道，他也是當時最傑出的建築師，可能會大吃一驚。建築師並不是他的職業，只是他的愛好。他是古羅馬建築的堅定推崇者，設計了許多古羅馬風格的建築。其中包括他的莊園——蒙蒂塞洛。他還設計了維吉尼亞大學：校園中間是一個空曠的方形草地，草地四周便是房屋，白色的圓柱襯著暗紅色的磚房，非常漂亮迷人。

傑弗遜設計的建築大部分是在美國革命之後修建，很難再稱為殖民式，因為那時的美國已經不再是大英帝國的殖民地了，更合適的名稱應當是「早期共和國風格」。

接下來一個時期，差不多所有的建築都具有古希臘建築的特色。一位名叫羅伯特·米爾斯（Robert Mills）的建築師將華盛頓的財政大樓設計成了希臘柱廊式。他還設計了首座喬治·華盛頓的紀念碑——聳立

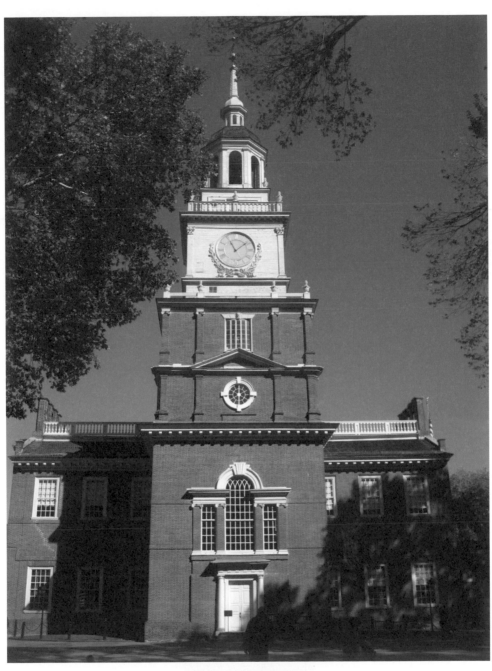

費城獨立紀念館。

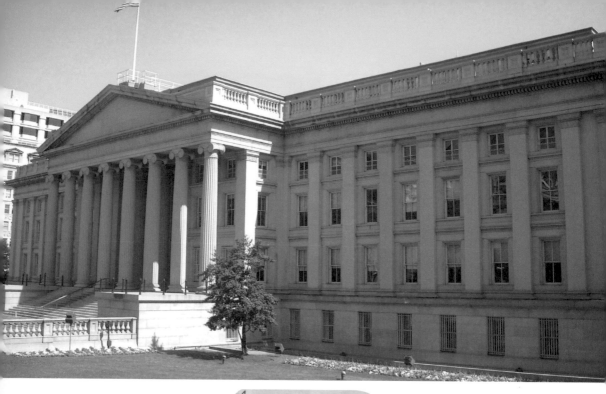

華盛頓財政大樓。

在巴爾的摩的大型多立克式石柱，柱頭有一座華盛頓的雕像。同時，他也設計了位於華盛頓的華盛頓紀念碑，那是當時世界上最高的建築。華盛頓紀念碑是個巨型方尖石塔，花了許多年才建成。

　　儘管美國東部最早被開發，但美國西部的建築發展歷程也值得我們了解。

　　美國西南部和遙遠西部的大部分建築都是西班牙風格。移居北美洲的西班牙人主要定居在墨西哥。由於是建在西班牙殖民地內，這些教堂也就稱為「西班牙殖民式」。

　　大約在美國大革命時期，來自西班牙的方濟會修士開始穿過加州進入墨西哥。他們在加州修建了許多教堂和其他建築，聚居地叫做「傳教院」。方濟會修士在離海濱一天路程遠的地方修建了一條公路，叫做

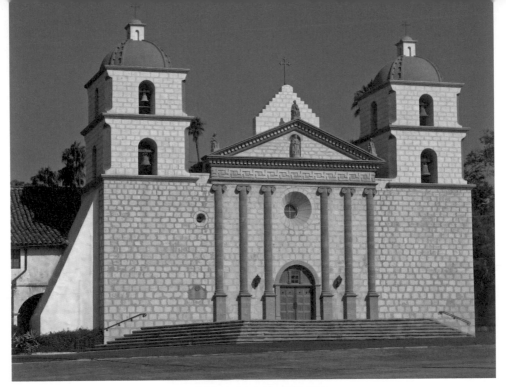

美國加州聖芭芭拉傳教院。

「國王高速路」。傳教院與中世紀時期的修道院差不多，但因為除了印第安人以外方濟會修士找不到其他人幫忙，所以傳教院都建得非常平實牢固。每座傳教院內都有一個小教堂，透過迴廊將庭院周圍的其他建築連起來，房屋通常都是由曬乾的磚頭或土坯建成。

今天的建築師也會採用傳教院的建築風格。而相較其他建築風格，西班牙殖民式更適合加州和美國東南部溫暖的氣候。因此今天在加州仍然可以看到許多古老的傳教院，雖然有些已經成了廢墟，但還有一些保存完好。

還有一種西班牙殖民式風格是從印第安人建築發展而來的。許多小朋友都認為，印第安人只會用樹皮和獸皮建帳篷，事實上，亞利桑那州和新墨西哥州西南部的印第安人也會建土磚房。這些土磚房都算是真

正的房子，裡面有許多房間，可供一大家子人居住，這種房屋就叫做
「普布羅族印第安式建築」。這種房子大部分是平屋頂，因為該地區很
少下雨，通常有幾層樓高，樓梯是建在外面的。

在新墨西哥定居的西班牙殖民者按照印第安人的這種建築風格建
造房子。印第安風格的建築很容易辨認，都是建在牆頭突出木樁上的平
屋頂房子。後來，法國人定居在紐奧良，帶來了法國的建築風格，包括
長長的窗戶和鐵製的露台。所以呢，美國早期的建築有許多不同的風
格。下面，我列了個清單幫助你們記憶。你還可以自己做個測試，看看
你能否說出每種建築風格的一個特徵：

小木屋

哥德殖民式風格

喬治亞殖民式風格

荷蘭殖民式風格

早期共和國風格

西班牙傳教院風格

西班牙印第安風格

法國殖民式風格

！校長爺爺小叮嚀

① 在新英格蘭和維吉尼亞州，許多早期定居者建的房屋都是哥德式的。這些房屋大多是木質結構，旁邊裝有用鉸鏈固定的窗戶，每扇窗戶上有許多塊玻璃窗格，叫做「豎鉸鏈窗」。

② 美國總統傑弗遜設計的建築大部分是在美國大革命之後修建，很難再稱為殖民式，因為那時的美國已經不再是大英帝國的殖民地了，更合適的名稱應當是「早期共和國風格」。

③ 移居北美洲的西班牙人主要定居在墨西哥，由於是建在西班牙殖民地內，這些教堂也就稱為「西班牙殖民式」。

PART5

現代建築
西元19世紀～現今

新的建築風潮

前面介紹了許多不同的建築風格。但是,我想你一定想問:「那麼我們在大城市經常看到的摩天大樓,到底是哪種風格呢?」這個新興的建築,其實也融合了我們曾經提過的經典建築風格。到底是哪個風格呢?讓我們一起回到現代,看看這項建築奇蹟吧!

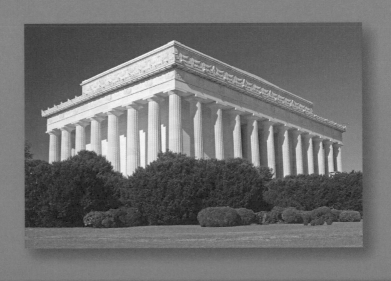

美式新古典主義建築
華盛頓首都和國會大廈

年代：西元1790年～現今

主要建築類型：美式新古典主義建築

主要建築師：皮耶・郎方、威廉・索頓爵士

建築風格：美國獨立革命之後，為了開創這個新國度，美國人民便
開始動工建造許多宏偉的建築。這些建築儘管融合了歐
洲舊時的建築風格，但也加入了許多新元素，創造了一
股新的建築風潮。

就像每個人都有大腦，每個國家也都有自己的首領：總統、國王、首相或是暴君，而國家的首領通常都住在該國的首都。

獨立革命之後，新建的美利堅合眾國必須要有自己的首都。一開始，美國人想把首都定在紐約或費城，但後來還是決定建造一個全新的城市作為首都。

他們選定了波多馬克河河畔一塊田野和森林之地，命名為「華盛頓」。美國人在大革命時得到法國人的幫助，在修建新城市時，又獲得了一位法國人的幫助。這個法國人就是皮耶・郎方（Pierre Charles L'Enfant），他為華盛頓這個新地區設計了寬寬的林蔭道、大街和花園。而美國人就在華盛頓地區，按照郎方的設計圖修建，但剛建好時，其實算不上城市，只有寥寥幾棟房子建在小樹林裡，以泥土「街」相互連通。

不過，既然是首都，當然就要有一棟國會大廈了。因此，美國舉行了一次大型的國會大廈設計競賽。參賽的設計方案有許多都非常不錯，但是最終勝出的是威廉·索頓爵士（William Thornton）的設計，喬治·華盛頓和湯瑪斯·傑弗遜都非常喜歡他的設計，所以美國國會大廈就按照他的設計動工了。

既然有了國會大廈，也要有總統府。在國會大廈建立的同年，美國總統府也開始修建。在最初的二十多年裡，美國總統府就一直叫做「總統府」，後來突然有一天改名成了「白宮」。你知道為什麼嗎？

原因是一場大火。西元一八一二年英美戰爭時，攻入華盛頓地區的英國士兵放火燒了美國國會大廈和總統府。大火過後，美國總統府的牆壁仍在，但石塊都已經燒焦變黑。重建後的總統府為了掩蓋燒過的痕跡，牆壁全刷成了白色，從那以後便被稱為「白宮」。

幸運的是，美國國會大廈並沒有全部被大火燒毀，之後也重建了，不過花了許多年才重建完成。美國國會大廈最初只有正中央上方的一個低平拱頂，後來，人們在原有的建築兩端又分別增建了一部分。增建的部分一端叫做「參議院之翼」，另一端是「眾議院之翼」。新增了兩翼後，原先的拱頂也隨之擴建。美國內戰期間，儘管工人很少，當時的林肯總統仍然堅持要繼續完成圓頂的修建工作。因為在他看來，美國國會大廈的圓頂是美利堅合眾國的象徵，看著圓頂一天天建高，北方的美國人會大受鼓舞。

美國國會大廈新建的圓頂差不多與羅馬聖彼得大教堂的圓頂一樣大，但是用的不是傳統的木料、磚頭或石塊，而是新的建築材料——鐵。為了防止鐵生鏽，圓頂外就必須刷滿油漆。所用的油漆有近二十噸，你可以想像一下需要多少油桶才能裝完。

美國國會大廈中有專門的雕像廳，裡面放著美國四十八個州（編

美國國會大廈。

註：現在美國有五十個州）送來各州最著名的兩位人物的雕像。在雕像廳裡講祕密是很危險的，因為如果你恰巧站在地板上有個金屬星形標誌的地方，只要輕聲講一句話，整個房間都能聽到。不過奇怪的是，這個星形標誌並不是用來偷聽悄悄話的，而是一種標誌，這個地方便是約翰·昆西·亞當斯總統卸任後當選國會成員時，擺放書桌的位置。從這個位置發出的聲波會由牆壁反射到房間的另一邊，所以在這兒講悄悄話，整個屋子都能聽到。

美國國會大廈到處都有有趣的事，其中一項就是有一條地下鐵路。這條地鐵用電力發動，從美國國會大廈主樓通到國會圖書館、參議院辦公樓和眾議院辦公樓。這三棟樓彼此離得很遠，地鐵可以節省國會成員

來回走動的時間。

　　美國國會大廈永遠都逛不完的，你看到的越多，就彷彿還可以看到更多。它常常被視為世界上最莊嚴堂皇的政府大樓。不過，它對整個建築界來說非常重要，還有另一個原因。因為這座大廈實在太完美了，美國許多州修建的州議會大廈都是仿照這座大廈，只不過規模稍小。因此，這絕對是一棟值得美國人民驕傲的建築。

　　華盛頓還有其他許多雄偉的建築，其中一座便是林肯紀念館。林肯紀念館是希臘風格，但又不同於一般的希臘風格，是希臘風格和美國風格的結合。儘管圓柱和其他細節部分採用的仍是古希臘風格，但有一些調整和創新，從而滿足建築整體風格的需要。比如，省去了古希臘神廟裡，圓柱上的三角楣飾。

　　華盛頓還有一座大建築叫做「聯合車站」。這座建築非常大，站在裡面會讓你覺得自己非常渺小，就像我們晚上躺在地上看天上的星星時，也會覺得自己很渺小一樣。

　　目前華盛頓修建的新房子都是依照皮耶‧郎方當初的設計圖而建的。華盛頓是世界上最宏偉的城市，也是唯一一座還沒發展，就已被定為首都的城市。

建 築 師 小 檔 案

威廉‧索頓爵士（William Thornton）

出生地：英屬維京群島
生卒年：西元1759年～西元1828年
建築風格：美式新古典主義建築
代表作品：美國國會大廈

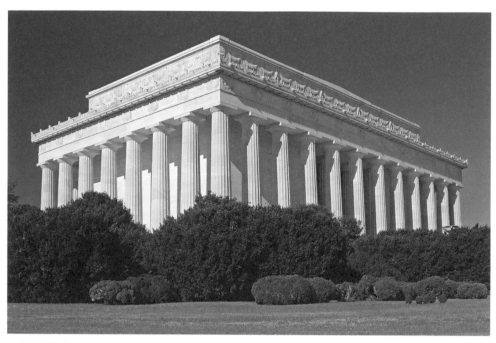

！校長爺爺小叮嚀

❶ 西元一八一二年英美戰爭時，美國總統府遭受大火侵襲，牆壁的石塊都燒焦變黑。因此，重建後的美國總統府為了掩蓋燒過的痕跡，牆壁全刷成了白色，從那以後便被稱為「白宮」。

❷ 美國國會大廈新建的圓頂差不多與羅馬聖彼得大教堂的圓頂一樣大，但是用的不是傳統的木料、磚頭或石塊，而是新的建築材料——鐵。

❸ 美國華盛頓是世界上最宏偉的城市，也是唯一一座還沒發展，就已被定為首都的城市。

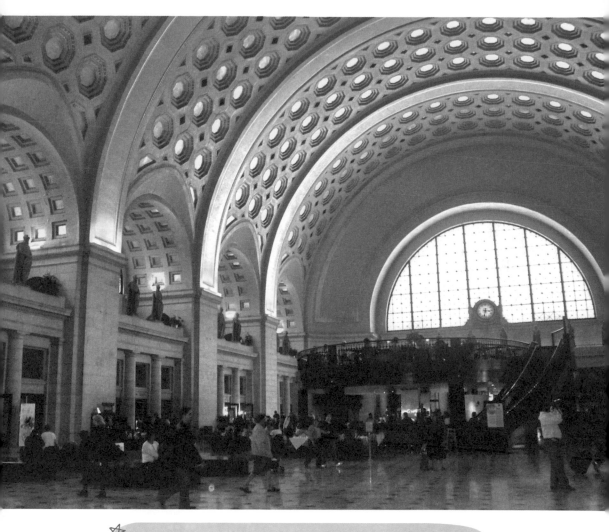

華盛頓聯合車站大廳（拍攝者為 Marku1988 from 維基百科）。

橋樑建築史
「彩虹」建築和「葡萄藤」建築

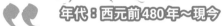

年代：西元前480年～現今

主要建築類型：橋樑

建築風格：從古至今，都有各式各樣的橋樑，有些橋樑是讓人行走
的，有些橋樑則是為了引水用，一起來看看這些有趣卻
獨特的橋樑建築風格吧！

「現在，誰願意單手著地與我一起頂起這座大橋？」

——詩歌《奮勇護橋的賀雷修斯》節選

我小時候最喜歡的一首詩就是《奮勇護橋的賀雷修斯》。每當我爸
爸大聲讀到古羅馬英雄賀雷修斯和他兩個夥伴是如何勇敢擊退一
支軍隊，阻止他們切斷大橋，從而解救整座城市時，我都會熱血沸騰。
我甚至不知不覺就把整首詩都背了下來。賀雷修斯奮勇護橋的故事大家
都知道，但這座大橋本身的故事卻很少有人知道。

詩裡提到的橋是羅馬的第一座橋，「勇敢三俠」的故事發生時，
它還是羅馬唯一的一座橋。橋是木造的，能用斧頭砍斷。這座橋對羅馬
來說非常重要，所以直接由所有教士負責管理。據說賀雷修斯和這座橋
保住了整座城市後，所有教士便親自修建了一座新橋，其中教皇是最主
要的負責人。

想像一下，如果賀雷修斯在護橋的時候，突然看見頭頂飛過一架水上飛機，螺旋槳轟鳴作響，底下的「浮船」在太陽光下閃閃發亮，他會想到什麼？他一定會想到浮橋。因為浮橋就是用「浮船」支撐起來的。

我最好先介紹一下世界上有幾種橋。你可能會覺得有很多種，但事實上只有五種。不過這樣你們就可以很容易全記下來，以後看到任何一種橋都能說出它的種類了。

第一種是「獨木橋」。最簡單的獨木橋就是架在小溪上的一根木頭。

第二種是「拱橋」。彩虹便是漂亮的拱橋，只不過人不能在彩虹上走過去。

第三種是「吊橋」。懸在兩棵樹之間的葡萄藤對小猴子來說，就是再好不過的吊橋了。

第四種是「懸臂橋」。用一塊木板就可以搭一座懸臂橋。你拿著木板的一端，讓另一端剛好碰到旁邊的桌子，但不要放到桌子上，這樣放置的木板就叫做懸臂橋。懸臂橋就是一端固定的獨木橋。通常情況下，懸臂橋的懸臂從河流兩岸往河中央延伸，然後在中間會合。

第五種是「桁架橋」。桁架橋外部有一個剛性構架，叫做「桁架」，將橋樑各部分固定在一起。桁架可以裝在橋面上也可以裝在下面，跟自行車車架有點像。懸臂橋一般都有桁架。桁架橋可以是木橋，也可以是鋼橋或鐵橋。

你一定會想，為什麼這五種橋沒有包括浮橋呢？事實上，**浮橋就是獨木橋，只不過橋樑不是架在木樁上，而是架在船上。**

最早的橋當然是獨木橋。波斯帝國的薛西斯一世大帝在西元前四八○年入侵希臘時，修建了一座橫跨達達尼爾海峽的浮橋。奇怪的是，

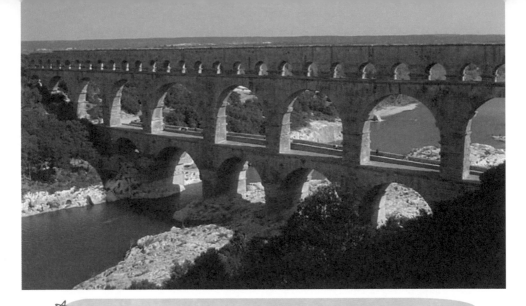

古希臘人修建了許多完美的建築，比如帕德嫩神廟，卻很少建橋。這是因為古希臘人坐船比走路的時間更多，根本不怎麼需要橋。而且希臘的河流都非常窄，雖然會把腳弄濕，但不用架橋就能過去。

古羅馬人是以前最偉大的橋樑建築者。可以說「條條大路通羅馬，路路都有許多橋」。不僅在義大利，而且在西班牙、法國、英國和奧地利，都有古羅馬人修建的堅實大橋，方便行人去他們想去的地方。古羅馬人修建的大橋許多至今仍然存在，而且經歷了兩千多年歷史後仍在使用。一些是木橋，自然早就不存在了；但大部分都是石橋，而且石塊之間銜接得非常好，基本上不需要用水泥。

不過，**古羅馬最大的橋並不是為了方便行人，而是用來引水的**。在古希臘，如果你想洗澡，就得用水罐去河邊或井裡打水回來，或者直接把小溪當作浴缸。不過在羅馬城裡，許多的房屋都有自來水，也有公共浴室，裡面有盛滿清澈河水的室內浴池，你可以躺在裡面舒舒服服的洗澡。所有的水都是用長長的高架渠引進城的。高架渠就是頂部建有水

槽的石橋，將水從幾公里外的山間小溪一直引到城區內。

高架渠穿過山谷時，並不是先沿著山谷往下，然後再從另一邊上來，而是直接騰空架過去。古羅馬人不太會修水管，所以如果高架渠先向下再向上走，水就會在底部全灑出去。**加爾橋是世界上最著名的高架渠的遺跡，位於法國尼姆附近的加爾河上。**

羅馬帝國衰落後，橋樑建築也跟著衰敗了。整個黑暗時期內幾乎沒有建任何新的橋樑。接著到西元十二世紀，出現了

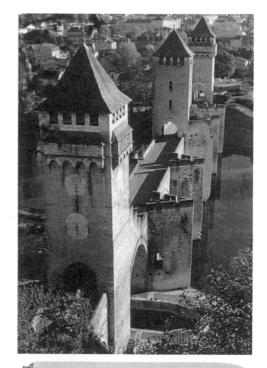

法國卡奧爾地區一座中世紀橋樑。

一個奇怪的現象，歐洲各國的橋樑再次由教士負責修建。只不過這一次所有的教士都是基督教教士，他們組建了一個社團，叫做「橋樑兄弟社」。

橋樑兄弟社的成員開始只在河流渡口修建小旅店，供行人歇息。不過他們很快就在這些地方修建了自己的橋樑。橋樑兄弟社成員修建的大橋，橋面中間通常非常窄，剛好只夠一個馬伕通過，這樣一來，強盜和士兵便很難衝過橋打劫過橋的行人了。當然，馬車要在這種橋上通過就比較麻煩了，其實馬車在大路上走也不見得有多方便。這些橋大多兩端都有大石塔加固，所以不僅可以阻擋強盜，還可以阻止敵軍過橋。

中世紀時期，最著名的橋樑應當是泰晤士河上古老的倫敦大橋了。

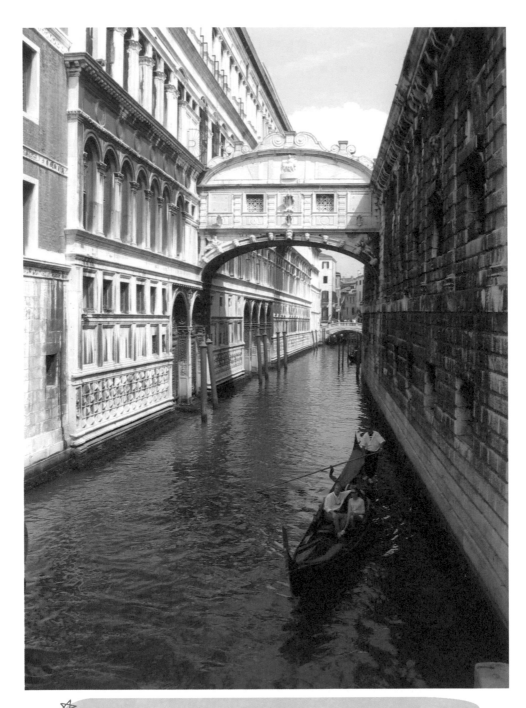

威尼斯嘆息橋（拍攝者為 Wikimediawikimedia from 維基百科）。

倫敦大橋上建有房屋，有些有四、五層樓高，但橋墩不是很結實，所以老是需要修繕。大橋有些部分甚至在不同時期都有塌陷，有首著名的歌叫做「倫敦鐵橋垮下來」，唱的就是西元一二〇九年～西元一八三一年期間，舊倫敦大橋被拆掉，新倫敦大橋建起的故事。

中世紀之後便是文藝復興時期，在此期間，人們修建了許多著名的大橋。其中包括威尼斯的歎息橋、佛羅倫斯的老橋、巴黎最古老的橋——至今還叫「新橋」，以及皇家橋和瑪麗橋（也在巴黎），這些都是石橋。

現代橋樑建築始於西元一八三〇年左右的鐵路建設。那時先是建了許多鐵橋，接著發展成了鋼橋，最終是鋼筋混凝土橋，也就是在混凝土裡加入鐵條，使大橋更加結實。許多漂亮的鋼筋混凝土橋都是最近幾年修建的，通常都是拱橋，有的只有一個拱洞，有的有多個。鋼筋混

✦ 法國巴黎最古老的橋——新橋。

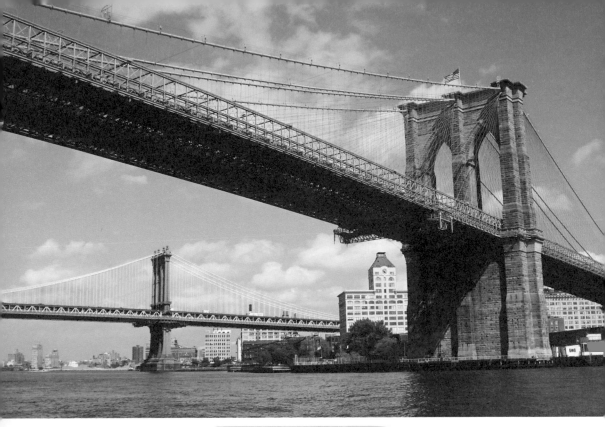

凝土橋是美國最受歡迎的道路橋。

鐵橋和鋼橋通常都是桁樑式橋。事實上，世界上所有的桁樑式橋都是現代建立的。

亞洲和南美洲最早的橋樑是吊橋，用繩索或植物藤做成，搖晃得很厲害，但是有些吊橋現在還在使用。過吊橋時，你總會忍不住祈禱自己能活著過去。事實上，儘管吊橋搖晃，卻很結實。不過想要騎著大象或開著汽車過去就不行了。

現代的吊橋大多是用鋼索吊起，大部分都非常大，建一座橋要花好幾百萬美元，其中最著名的是位於紐約東河之上的布魯克林大橋。在布魯克林大橋之後，人們又修建了許多更大的橋，但這座橋一直被視為

「現代吊橋之父」，是所有吊橋中最耐看的一座。布魯克林大橋可以安全承載整群的大象，事實上，它每天也的確承載著大量的汽車。

下次出去旅遊時，記得多觀察各種橋。有些行人會在旅行時跟橋樑玩遊戲，看自己能不能準確說出每種橋的名字。這個遊戲中，吊橋算二十分；懸臂橋十五分；拱橋十分；桁樑橋五分；獨木橋兩分。

有些時候你走過一座橋時，完全看不出是哪種橋，能看到的就只有橋上的欄杆和橋面。這種情況就只能算一分。你可以和好朋友比賽玩這個遊戲，誰先說出橋樑的種類，就得分。

最後我想說，並不是所有的橋樑都是漂亮的，但不漂亮的橋樑遠比我們建的不漂亮建築少得多。只要願意去發現，即便是不漂亮的橋樑，通常也有有趣的故事。比如，英國的巴恩斯特珀爾有一座橋，是世界上最醜的橋。這座橋有許多大小不一的拱洞，但拱洞的大小並不是建築師專門設計的，而是根據每個市民捐贈的資金來決定的。

！校長爺爺小叮嚀

❶ 古羅馬人建的最大的橋並不是為了方便行人，而是用來引水的。

❷ 現代橋樑建築始於西元一八三〇年左右的鐵路建設。那時先是建了許多鐵橋，接著發展成了鋼橋，最終是鋼筋混凝土橋，也就是在混凝土裡加入鐵條，使大橋更加結實。

❸ 現代的吊橋大多是用鋼索吊起，大部分都非常大，建一座橋要花好幾百萬美元。

摩天大樓
高聳入雲的建築

年代：19世紀末～現今

主要建築類型：摩天大樓

建築風格：十九世紀末期，美國發明了一種獨特的建築風格——摩天大樓。這種高聳入雲的建築，看起來就像夢境中的仙塔。

多高才算高？對一座大山而言，可能幾千公尺才算高；對一架飛機而言，甚至最高的大山也不算高；但對一棟大樓而言，三百多公尺就已經算是高了。雖然三百多公尺跟大山和飛機的高度比不算什麼，但對於一棟大樓來說，卻足夠高了，比大山或飛機的高度還要讓人驚歎。

非常高的大樓被稱為「摩天大樓」。**摩天大樓由美國人發明，最初世界上大部分的摩天大樓也都建在美國。**美國大部分城市都有摩天大樓，但最著名的還是紐約。紐約一共有兩百多座高聳入雲的摩天大樓，像一個巨型牙刷上的鬃毛，遠遠看去也像是夢境中的仙塔，讓人難以置信。不過如果你爬到一座摩天大樓的頂部，你會發現，從那兒眺望看到的景象更加讓人難以置信。

哥德式大教堂的特徵就是高塔和聳立的尖頂，但如果旁邊有座摩天大樓，哥德式大教堂立刻顯得一點都不高了。你一定在質疑，人類怎

麼可能在地面上建出那麼高的房子呢？但人類的確建了許多座這樣的高樓，其中一座有一〇二層，從樓頂望下去，街上的行人看起來都像是移動的黑螞蟻。你掐自己一下，如果很痛，就證明你不是在做夢，我說的是真的，這棟大樓是真實存在的。你又會驚歎，建這麼高一棟大樓得花多久啊！

錯了！建一座哥德式大教堂可能需要幾百年，建一座摩天大樓需要的時間卻非常短。如紐約帝國大廈有一〇二層，卻花了不到一年時間就建好了。神奇吧！

神奇的事還多著呢！比如，現代的摩天大樓居然是用自動卡車建成的！完全按時間表逐步進行，每一塊石頭、每一條鋼桁，甚至每一節水管都由卡車按時運來，放到需要的位置上。如果材料運到的順序不對，先到的材料不能立即使用，又沒其他地方可以放，就會擋住道路，導致街上交通堵塞，整棟大樓也必須暫停修建。所以卡車裝來的材料不能堆在地上太久，必須一運到就馬上卸下來，吊到需要的地方。

因此，建摩天大樓時，事先的準備工作顯然是非常重要的。建築師和工程師的設計圖都得仔細繪製、仔細審查。所有建築材料都得事先預訂好，隨時待用，這樣，在需要時才能不早不晚準時運到。正因如此，一座摩天大樓才能夠如此迅速的建好，同時又不會引起周圍街道交通堵塞。

另外，摩天大樓的建築材料也與其他建築不一樣。摩天大樓內部是鋼筋結構，每層樓就是一個鋼筋籠，外牆固定在鋼筋籠之上。因此，外牆根本沒有任何支撐作用，所有重量都由鋼筋籠承受。你要是知道你們家房屋的外牆其實並沒有立在地面上，一定會大吃一驚。不過摩天大樓的外牆也正是如此，不是立在地面上，而是懸在鋼筋籠上。有時候你甚至會看見摩天大樓的外牆與地面之間有條裂縫，牆壁根本就沒接觸到

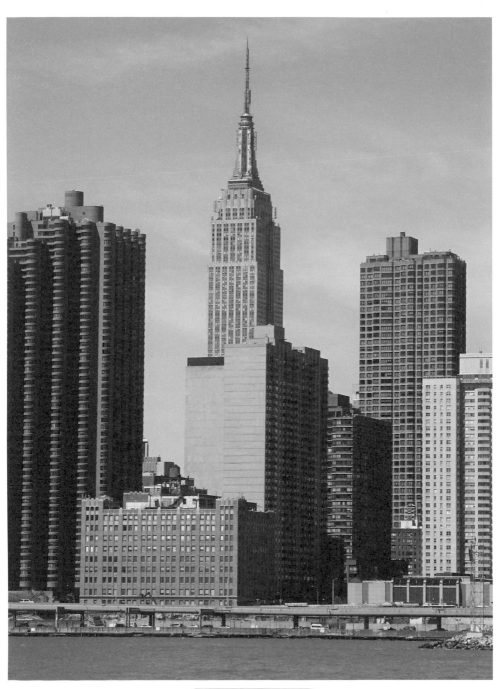

紐約帝國大廈。

地面！

　　當然，沒人會願意爬樓梯上到摩天大樓的頂樓，那要爬很久。即使你爬上去了，你也會累倒，根本沒力氣走下來。所以，摩天大樓沒有電梯不行。摩天大樓裡的電梯也跟火車一樣，有常速和高速之分，可以直接把你帶到大樓的每一層。最新修建的摩天大樓裡的電梯都設計得非常巧妙，每個乘客等電梯的時間不超過一分鐘。

　　摩天大樓是在十九世紀末期開始興起的。早期的摩天大樓形狀像豎立的大鞋盒。當建了很多這種鞋盒形的高樓後，人們發現這些大樓會擋住街道和周圍建築的光線。所以，**許多城市就制定了摩天大樓的修建規則，規定所有摩天大樓不得再建成鞋盒形，而且樓層越高，寬度就得相應變小。**

　　比如，摩天大樓的底部可能是一條街寬，但建到一定高度時，上面的樓層就得縮小寬度，以免擋住下面街道的光線。為了確保摩天大樓頂部的尖塔基座大小不超過整座樓地基面積的四分之一，尖塔就得建得非常高，要直入雲霄。

　　有了這些限制性規定，新建的摩天大樓看起來跟舊式的很不一樣。原因就是過去的建築師在設計摩天大樓時，總喜歡摻入一些傳統的建築元素。比如，有些摩天大樓底部設計了希臘柱式，儘管這些柱子根本不用承受任何重量，只是用來做樣子。還有些摩天大樓仿照文藝復興式建築風格在頂部建了許多大型飛簷，但這些飛簷也跟希臘柱一樣毫無實用價值。總之，這些舊式摩天大樓的外觀都很「做作」，「做作」的建築絕不會漂亮。

　　而新建的摩天大樓卻一點都不「做作」，也不刻意模仿任何過去的建築風格。有些人將新建的摩天大樓稱為「赤裸裸的建築」。這些**摩天大樓外觀沒有任何老式的裝飾，為了有漂亮的外觀，建築師將重**

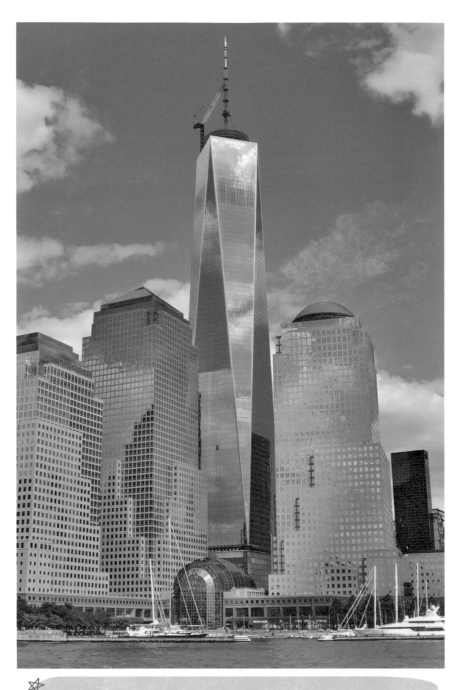

☆ 美國世界貿易中心一號大樓（拍攝者為 Joe Mabel from 維基百科）。

心放在外形上，盡可能設計得非常漂亮，也開始大量運用各種顏色。許多摩天大樓外牆是黑色的磚牆，頂部則刷成了金色，比如紐約的美國暖氣公司大樓和舊金山的里奇菲爾德總部大樓。還有些摩天大樓底部樓層採用黑紅色磚牆，隨著樓層升高，磚牆的顏色慢慢變淺。克萊斯勒總部大樓和帝國大廈外觀則使用了不銹鋼，呈現明亮的鎳色。

摩天大樓上成百上千的窗戶也不再是牆上的洞那麼簡單，而是有增強建築美觀的作用。有些摩天大樓的窗戶看起來像是從下往上走的直線，像哥德式建築中的線條般將視線往上延伸。還有些窗戶則是呈橫線排列。另外還有些摩天大樓的窗戶像一層層方塊，越往上走，方塊越小。

我好像還沒告訴你，摩天大樓是用來作什麼的。首先我可以告訴你們的是，摩天大樓絕不是為建了好玩的，一定是有用才會建的，比如有些摩天大樓是辦公樓、有些是公寓，還有些……

建一座摩天大樓得花幾百萬美元，建好後也就必須要能夠賺錢。最好的賺錢方式就是把裡面的房間租出去，當作辦公室或公寓。辦公大樓一層通常會有一家銀行、一個小商店，甚至一間劇院。有些辦公大樓同時有上萬人在裡面辦公，一到下午五、六點的下班時間，所有人就會同時走出大樓，造成周圍街道的交通賭塞。

摩天大樓遠看近看都很漂亮，而且你了解越多，就越會發現它們很神奇。如果你從未見過摩天大樓，我告訴你一件事，聽了以後你就能想像到摩天大樓到底有多高了：摩天大樓的郵件滑送槽上有一些特殊的裝置，專門用來減緩信件下滑速度。因為摩天大樓實在太高了，滑送槽非常長，如果信件滑得太快，就會在半途中自燃起來！

1. 摩天大樓內部是鋼筋結構，每層樓就是一個鋼筋籠，外牆固定在鋼筋籠之上。因此，外牆根本沒有任何支撐作用，所有重量都由鋼筋籠承受。

2. 許多城市制定了摩天大樓的修建規則，避免摩天大樓擋住周遭街道與建築的光線。

3. 有些人將新建的摩天大樓稱為「赤裸裸的建築」。這些摩天大樓外觀沒有任何老式的裝飾，為了有漂亮的外觀，建築師將重心放在外形上，盡可能設計得非常漂亮，也開始大量運用各種顏色。

現代建築
建築新思想

年代：19世紀末～現今

主要建築類型：機能主義建築

主要建築師：萊特、貝特倫‧古德西

建築風格：這個時期，建築不再只強調外在美觀，更注重其功能，
這種建築風格被稱為「機能主義建築」。

你有沒有見過「藍房子」？我指的是全藍的房子：藍屋頂、藍牆壁，甚至有藍煙囪。我從沒見過這樣一座房子，但是我確定那樣的房子，看起來會很奇怪。

你有沒有見過全由鋼筋和玻璃建成的房子呢？這樣的房子一開始看起來可能也很奇怪，但跟藍房子的奇怪不一樣。為什麼藍房子要全部刷成藍色，我們找不到任何合理的解釋，但是鋼筋玻璃房子全用鋼筋玻璃建成，卻有很好的理由。一旦習慣了鋼筋玻璃房，你就會非常喜歡，住起來要比普通房子舒適得多了。藍房子則不同了，不管你有多習慣它的外觀，我還是看不出這樣做有什麼好處。

藍房子和鋼筋玻璃房都是原創建築，所以沒有原型。不過，大部分建築風格都有自己的原型，有的甚至有長長一串原型。比如：古羅馬風格源自古希臘風格，羅馬式風格源自古羅馬風格，哥德式風格則源自羅馬式風格。所以，大部分新的建築風格，都是從舊的風格發展而來。

今天，大部分建築運用的風格，也都是過去建築師非常喜歡的風格。

只要現代建築和過去的建築有相同的用途，現代建築就可以創新運用舊的建築風格。不過，現代建築的新用途，卻是過去的建築師想都想不到的。因此，有些建築師認為，既然建築的用途在於自由變化，建築的設計風格自然也應當自由創新。比如，既然哥德式建築最為流行時和發電廠完全沾不上邊，現代建築師幹嘛要把發電廠設計為哥德式呢？同樣，既然古羅馬人聽都沒聽過加油站，又幹嘛要把加油站的柱子建成古羅馬式呢？

因此，許多建築師發現，建築的設計風格最好由這座建築的用途來決定。**現代建築的風格要能展現出建築的用途，不能被舊的風格形式隱藏了，這種現代化的建築風格通常叫做「機能主義」。**

早期的摩天大樓通常有文藝復興式飛簷，主入口處還有古希臘或古羅馬柱式。建築師後來發現，哥德式是最適合摩天大樓的建築風格，因為哥德式大教堂和摩天大樓同樣注重線條的垂直性，所以他們修建了許多哥德式摩天大樓，比如：紐約城內著名的伍爾沃斯大樓。

不過，更現代的摩天大樓設計得更簡單，只在鋼筋構架外添加了一層保護材料。

這種摩天大樓的典範就是第二次世界大戰後在紐約修建的聯合國總部大樓。這座大樓外形像是一本直立翻開的書，看起來非常單薄，讓人不由自主希望能用大書擋把這本書固定住，別被風吹倒了。但是事實上，這座大樓並不需要任何書擋，因為跟其他摩天大樓一樣，由深埋在地底的鋼樑牢牢固定住。這座大樓非常漂亮而且簡單平實，沒有任何花哨的裝飾：沒有滴水嘴、沒有飛簷和雕像，也沒有任何曲線，所有線條不是完全垂直就是完全水平。

除此之外，大樓外有許多窗戶，使大樓看起來沒那麼單調。這些

☆ 上／位於美國紐約的
聯合國總部大樓。

☆ 右／位於美國紐約的伍爾沃
斯大樓（拍攝者為 user:Ur-
ban from 維基百科）。

窗戶不但可以增加室內的光線，還可以減少大樓的重量。

　　事實上，這座大樓的窗戶實在太多了，據說，所有玻璃窗戶加起來差不多有兩萬平方公尺。你們家吃完晚飯後，媽媽可能不到半個小時就能把碗筷都洗完。但是如果要擦一遍這座大樓的所有玻璃窗戶，得花好幾個小時。想想看，那該是多麼艱鉅的任務呀！

　　現代住宅的設計也開始放棄舊的建築風格，以適應新的用途。美國建築師萊特（Frank Lloyd Wright）是早期設計機能住宅的建築師之一。一開始，他在其他國家要比在美國國內更受歡迎。日本東京防震的帝國酒店是他最著名的作品，這座酒店可能跟你見過的其他建築都不一樣。

　　這時，歐洲也發展出了新的建築風格，和鋼筋玻璃房一樣，也是完全原創，沒有任何原型。機能主義風格在荷蘭和德國最主要用於住宅。機能主義住宅也是用鋼筋、玻璃、磚頭和混凝土建成，但比以往任何其他風格都更能運用這些材料。比如，機能主義住宅的屋頂都有加鋼筋，非常結實，不管落在上面的大雪有多厚，都能承受住，所以它們的屋頂通常是平的，不用砌成斜的。另外，砌成平屋頂也很方便在上面建玻璃陽台。

　　古樸的磚房都是高高的斜屋頂，你可能會認為，這些非常現代的房屋會損壞古樸荷蘭式磚房的面貌。不過不用擔心，新式住宅通常都集

建 築 師 小 檔 案

萊特（Frank Lloyd Wright）

出生地：美國
生卒年：西元 1867 年～西元 1959 年
建築風格：機能建築
代表作品：落水山莊

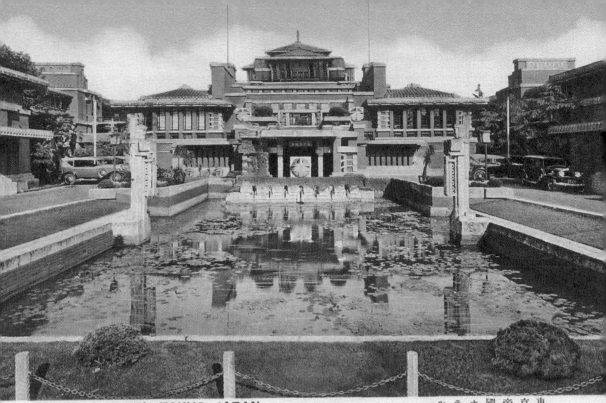

IMPERIAL HOTEL, TOKYO, JAPAN.　　　　　　　　ルテホ國帝京東

舊時日本東京帝國飯店（現已拆除，美國建築師萊特作品）。

中在一起。要是一整條街都是古樸荷蘭式住宅，只有一座小小的機能主義房子，看起來會很不順眼。不過，如果所有新式房屋都集中在一起，看起來就會很舒服，光滑的水泥和玻璃牆面看起來非常乾淨整潔。

　　和歐洲一樣，美國的住宅大多不是機能主義風格。不過美國修建的機能主義廠房、倉庫、商店和辦公樓也越來越多了。這些建築都值得你觀察看看，可以這樣說，隨著你慢慢長大，這些建築也會變得越來越重要。現在許多廠房都裝有空調，儘管窗戶從不打開，室內也會保持適宜的溫度，空氣比室外更加潔淨。

　　機能主義廠房不會有太多裝飾，主要靠簡潔流暢的線條和漂亮的外形吸引你。現代裝飾的代表是後期的摩天大樓和許多新建的公共建

築，如圖書館和火車站。美國內布拉斯加州議會大廈，是世界上受歡迎的新式建築之一，由美國著名建築師貝特倫‧古德西（Bertram Goodhue）設計。這座大樓跟以往的建築完全不同，但沒人認為它很古怪，相反的，幾乎人人都喜歡它。

一棟建築必須要與其周圍的環境相符。有些建築本身很漂亮，但就是不適合建在某些地方。比如，如果在幾座摩天大樓之間建一棟古希臘神廟，看起來就會很奇怪。同樣，如果校園內所有建築都是哥德式風格，在裡面建一棟鋼筋玻璃大樓就會顯得很不對勁。

一棟建築的設計還要與所處的歷史時期相符。世界上每個重要時期都有其獨特的建築風格，各個時期的風格也各不相同。雖然我們現在依然在建造哥德式建築，但是當今最重要的建築風格已經不再是哥德式、古羅馬式或古希臘式，而是必須有自己的建築風格，與以往所有時期都不同的建築風格。

所以，下次你看到一棟大樓時，尤其是一棟新建的大樓時，你可以問自己這兩個問題：這棟樓是不是符合它所處的時代？是不是建在合適的位置？

你甚至可以直接向這棟大樓提出這兩個問題，它當然不會開口回

建 築 師 小 檔 案

貝特倫‧古德西（Bertram Goodhue）
..
出生地：美國
生卒年：西元 1869 年～西元 1924 年
建築風格：機能建築
代表作品：美國洛杉磯公立圖書館、美國內布
　　　　　拉斯加州議會大廈

（拍攝者為 Carptrash from 維基百科）

☆ 美國洛杉磯公立圖書館（美國建築師貝特倫‧古德西作品，拍攝者為 Mquach from 維基百科）。

答你的問題，但只要你仔細觀察，它可以幫助你找到答案。不過，也許未來的大樓真的可以開口回答你的問題呢。雖然很難想像一棟大樓能開口講話，但在未來，或許你只要按一下一棟大樓牆壁上的按鈕，樓裡的電子喇叭就會叫道：「我是一棟用鋼筋、玻璃和塑膠建材建成的大樓；我的設計師是約翰・瓊斯；我建於西元一九九二年。我不想自誇，但我的確認為我非常適合我所在的位置。希望你們也這麼認為哦。」

另一個新的建築想法就是在工廠裡像製造汽車那樣建造房子。這種房子用鋼筋和玻璃組裝而成，一次可以生產幾百座，用的時候，只要把各部分拼接在一起就可以了。這種組裝的房子比自己砌的房子便宜得多，而且住起來也很方便。一開始製造出來的房子不怎麼漂亮，但隨著工廠技術進步，製造出的房子也就會不斷改善。或許，當你們成為祖父、祖母時，就會住在由工廠製造的房子裡，而且每隔一、兩年，你還會把舊房子賣掉換座新的。

還有一個新的想法就是：將每個城市中，貧民窟裡的大雜院改建成舒適乾淨的住宅。這些住宅必須設計得非常完善，必須要有操場、花園、空地以及充足的陽光，當然最重要的是，必須要很便宜，窮人能夠租得起。在大部分的歐洲國家，政府都出資為工人和他們的家屬修建這種住宅。這種住宅所在的地區通常叫做「田園城市」。

田園城市大多位於大城市的郊區，都設計得非常巧妙周全，儘管裡面住了很多人，也不會感覺擁擠。每個小田園城市便是一個獨立的社區，有自己的商店、學校和教堂。

美國的貧民窟已經越來越少了，但要想真正消除貧民窟，還有許多工作要做。把貧民窟改建成漂亮的田園城市，是建築界另一個會伴隨你一塊兒長大的新想法。或許，有一天你也會參與到這項工作，親自將貧民窟裡的舊房子改建成漂亮的新房子。

1 現代建築的風格要能展現出建築的用途，不能被舊的風格形式隱藏了，這種現代化的建築風格通常叫做「機能主義」。

2 機能主義風格在荷蘭和德國最主要用於住宅。機能主義住宅也是用鋼筋、玻璃、磚頭和混凝土建成，但比以往任何其他風格都更能運用這些材料。

3 將每個城市中，貧民窟裡的大雜院改建成舒適乾淨的住宅。這些住宅必須設計的非常完善，租金很便宜，窮人能夠租得起，這種住宅所在的地區通常叫做「田園城市」。

檢查看看，你答對了嗎？

A1 引水。

A2 十九世紀末。

A3 機能主義。

　　這些問題你都答對了嗎？

　　答對了，恭喜你完成了這次的建築環球之旅，請跟著校長爺爺，繼續探索《給中小學生的藝術史【繪畫篇】》以及《給中小學生的藝術史【雕塑篇】》吧！

　　答錯了別灰心，翻回前面，跟著校長爺爺再次踏上建築環球之旅，看看偉大建築的故事！

動動腦，猜猜看！

看了這麼多有趣的偉大建築故事，讓我們再考考看你和小朋友這些問題的答案吧！

Q1 古埃及人的金字塔並不是為了活人蓋了人蓋行了人，而是用來？

Q2 現在我們總是在都市裡看見直到到到天的摩天大樓，是從哪時候的建築風格呢？

Q3 現代建築的風格漸漸變直直的建築的樣子，不能搖搖晃晃的枝條去亂擺了，這種現代化的建築風格叫做哪裡？

聽完這些藝術史故事，是不是覺得自己跟著校長爺爺，
一起探索世界知名建築了呢？
寫下你的心得感想，或是印象最深刻的一件事，
讓這本書成為你獨一無二的「建築之旅」遊記吧！